我不是要告诉你艺术是什么
而是要告诉你怎样创造艺术
我们从各个角度看艺术
目的是创造新的 不是重复旧的

ZHANG
JIGANG'S
ART
THEORY

张继钢 著

让灵魂跟上
张继钢论艺术

生活·讀書·新知 三联书店

著者简介

◎ 张继钢,艺术家、教育家、文艺理论家。

◎ 中华文化促进会副主席、中国文联第九届全国委员、中国特殊艺术委员会主席、中国舞蹈家协会副主席、中国舞蹈界唯一"世纪之星"称号获得者、"中华民族二十世纪舞蹈经典"获奖人;北京2008年奥运会开闭幕式副总导演,残奥会开闭幕式执行总导演,大型音乐舞蹈史诗《复兴之路》总导演。

◎ 担任国际、国家级大型晚会总导演70余次,创作舞蹈作品500多部。在舞蹈、舞剧、歌剧、京剧、杂技、歌舞剧、说唱剧、舞蹈诗等多种艺术领域均有突出建树,大部分作品曾在100多个国家和地区上演或移植上演,获国际比赛金奖11次、国内金奖50余次,多次获国家舞台艺术精品工程"十大精品"剧目和中宣部"五个一"工程奖。代表作有:舞蹈《千手观音》《黄土黄》等;杂技作品《肩上芭蕾——东方的天鹅》、舞剧《野斑马》《一把酸枣》《千手观音》等,音乐剧《白莲》、史诗京剧《赤壁》、说唱剧《解放》、舞蹈诗《侗》等。

◎ 担任北京大学、清华大学、国防大学、中国艺术研究院兼职教授及国内多所文艺院团终身首席艺术指导。先后赴全国各地(除台湾地区)和世界二十多个国家及地区讲学访问,并在中宣部、外交部、文化部、公安部、最高人民法院、国防大学、北京大学、清华大学、复旦大学、美国俄亥俄州大学、德国慕尼黑大学等国内外几十所大学做过100多场专题讲座。

◎ 在国家重要报刊上发表数十篇学术理论和艺术创作研究文章,著有《张继钢论艺术——限制是天才的磨刀石》《张继钢论艺术——打开关键》,网络课程《军事文艺创新与实践》获全军一等奖。

◎ 先后获得党中央、国务院授予的"北京奥运会残奥会先进个人"以及"2005·中国十大魅力英才"、"2008·中国八大文化人物"、"2009·中国骄傲·第8届十大新闻人物"、"2010·中国时代新闻十大领军人物"、第三届华鼎奖"中国舞蹈家公众形象满意度调查第一名"、2011年"文娱十年最具影响力艺术家"、中宣部第三届全国中青年"德艺双馨"文艺工作者、2012年第十四届中国上海国际艺术节"特别贡献奖"等二十多项国家荣誉称号。

民间舞蹈集《献给俺爹娘》/001

编导手记（1991年）

Choreographer's notes on "To My Father and Mother", a collection of folk dances

民族音乐剧《白莲》/025

导演手记（1997年—2001年）

Director's notes on "White Lotus", a national musical

序　让灵魂跟上 / 1

01 —部分

02 —部分

目录

Contents

舞剧《野斑马》/035

编导手记（1997年—2000年）

Choreographer's notes on "Wild Zebra", a dance drama

广西民族音画《八桂大歌》/057

导演手记（2002年—2003年）

Director's notes on "Bagui Grand Songs", sound and visual performance about Guangxi nationalities

03 —部分

04 —部分

舞剧《一把酸枣》/079

编导手记（2002年–2004年）

Choreographer's notes on "A Handful of Wild Jujube", a dance drama

05 —部分

舞蹈《千手观音》/113

编导手记（1996年—2005年）

Choreographer's notes on "Guanyin with Numerous Hands", a dance drama

06 —部分

京剧《赤壁》/129

导演说"戏"（2008年12月）

Director's illustrations of "acting" in "Red Cliff", a Peking Opera

07 —部分

山西说唱剧《解放》/147

导演手记（2008年—2009年）

Director's notes on "Liberation", a Shanxi talking-singing show

08 —部分

舞剧《千手观音》/167

编导手记（2005年—2011年）
静 · 净 · 境

Peace, pureness, and environment: choreographer's notes on "Guanyin with Numerous Hands", a dance drama

09 —部分

舞蹈诗《侗》/183

导演手记（2010年—2015年）
百思"难"得其解

Thinking hard while feeling "hard" to find the solution: director's notes on "Dong", a dance poetry

10 —部分

让灵魂跟上

一 技法与美感

技法是专业领域的学问，其科学和规范决定了艺术本体的基本美感。如果我们承认美感存在层级，那么，技法的最高"段位"就是漂亮，在有些时候用心用力编织的只不过是个虚壳，结果是越缜密越空洞，越扎实越虚无，越漂亮越肤浅。这究竟是什么道理和原因呢？

我无论在什么场合什么时间只要听到歌曲《鸿雁》或是《奇异恩典》，心就能放下，目光瞬间澄澈，仿佛身体里的血液流淌也缓慢了许多，整个身心有一种被轻轻托起来的错觉，能感觉到是灵魂回来了。推而远之，如基督教赞美诗的圣歌、黑人灵歌、乡村民谣抑或某些酒吧里的低吟浅唱，都能有一种被圣水浸泡的宁静和安详。

猜测以上，创作这些时根本没有打算取悦别人和指望听到喝彩，因为是写给自己的，说得再确切些是写给灵魂的，是灵魂讲给灵魂的悄悄话。

再推而远之，歌曲《义勇军进行曲》和《怒吼吧，黄河》，不是写给哪个人哪些人哪群人的歌，是写给全体中华儿女的。再如贝多芬的《欢乐颂》，不是写给哪国人哪种人哪族人的，是写给整个人类的。

可见仅有技法不能解决所有问题，如果说还有章法，那章法一定包含着哲学和信仰。学习技法是外修，是看得见摸得着学得会的技能，是有规律可循的，比如什么是主和弦、属和弦、下属和弦是可以讲明白的。让灵魂跟上是内修，灵魂从来独往独来，只能悟得而不能学得，作品表面浮现出来的是智慧而不

是聪明，更不是机灵。深沉体现出来的却是思想和境界。

我们知道，技法和章法都是非常重要的手段，无论多么深刻的思想也要通过必要和恰当的技法来体现。那么既然如此，为什么还要盯住技法不放呢？在此，我们先关注一下语言问题。我看过很多训练舞蹈演员的动作组合，有些组合堪称精美，但它就是动作组合绝不是舞蹈语言，这些组合可以很漂亮，有风格但没有思想，有情绪但没有情感，有画面但没有意义，而且也不需要，因为它的任务就是身体的技法，不是塑造人物，不是刻画性格。再如，初级钢琴练习曲，无论怎么听它就是供练习技法的练习曲。当然也有另外，在一些杰出的作品中我们常被"神来之笔"所感染，这"神来之笔"是技法吗？是，但它首先是"神"来，先有了特别想说的特别的话，后寻找特别独特的特别技法，取舍这一技法的决定权一定是思想和内容，而不是相反。那么至少有三个问题出来了：1. 什么才是语言？ 2. 这语言要表达什么思想？ 3. 这语言要升华什么境界？写到这里，我想起了唐代李商隐的名句"夕阳无限好"，"无限好"的为什么不是"朝阳"，不是"骄阳"，而是"夕阳"，因为夕阳沉甸甸的有阅历、有内容，能使人隐约可见人的灵魂并产生诗意的感慨。

其次，我们再关注一下美感问题，美感往前走，首先和感官相遇，简单说就是赏心悦目好看好听，大多数艺术家是在这个层面苦心经营，只有少数人勉强获得。美感再往前走，会和感知相遇，知是向心去的，是心领神会的灵魂暗示，像你我彼此的老朋友，是高山流水，能在这个层面游走的人就更少了。美感继续往前走，就遇到了感化，化是融化，是灵魂对话，是心灵融合。此地为巅峰，是个令人心驰神往不可思议的地方，这里没有人只有灵魂，只供众人仰望和膜拜，因为众人需要灵魂的洗礼。巅峰上的容量可站一人或一二人足矣，抑或只能站下灵魂！

美感三步走，感官是"我，看见了你"，感知是"我，看见了知音"，感化是"我，看见了我的灵魂"。

我常想，人到底有没有灵魂？有，那你的灵魂在哪里？你的灵魂是在深处，还是在高处？如果在深处，那要回答是什么在引领着你；如果在高处，要回答是什么让你仰望！如此看来，灵魂深处是理想，而理想却常和世俗缠

绕在一起。灵魂高处是信仰，而信仰和世俗格格不入。所以，要把灵魂安顿在高处！

让灵魂跟上，并储藏在作品中闪光，有了灵魂就有了重量，就不是虚壳！

让灵魂谱写，思想不是靠技法编织出来的，让灵魂在人的心房里点亮属于灵魂自己的灯！

二 气场在哪里

我排京剧时发现，满台角色的背后其实还有着满台的角儿在较劲，可谓前台《群英会》，后台"会群英"。

戏有多种，但唱戏的戏是唱出来的，唱戏的唱是本钱，所以，大凡角儿都有自己的琴师，琴师要跟上角儿，咬合默契，不拖不抢，而且还能随着角儿现场发挥随机应变。角儿在台中摇头晃脑，琴师在台侧晃脑摇头，他们是两个人，但却是一个场，一个精气神都合二为一的气场。按理，彩头在角儿，但有时琴师情绪"癫狂"，前仰后合眉飞色舞也能抢走彩头，这对角儿实在是个严重干扰，形成了实际存在的两个人两个场，解决这个问题没什么好办法，要么让琴师和乐队彻底退回侧台，不要让观众看见，要么只给角儿灯光，把其他暗去，否则很难解决。其实，这两个人的所有力气都应该为角儿扮演的角色使劲（自娱自乐除外），角色是灵魂，吸引人的应该是角色。

有时在台上重要角色多名角儿也多，都是名家。谁突出、突出谁就十分敏感，何况台下坐满了各自的忠实票友还眼睁睁地盯着呢，此消彼长的叫好声泾渭分明，上下联通使得戏院气场不断转移。可见气场有时和势密切相关，造势也是营造气场的重要手段。但势有强弱，场有明暗，谁都清楚在舞台上要占据有利地位很重要，一般来说舞台中央光芒万丈，这是强势；站在台口剧场也抖，这是明势；人还未见，但角儿在后台的"两嗓子"就能赢得观众的满堂喝彩，这是暗势；然而，有时随着舞台的对比变化势也会转化，如，你站在中央了，可别人挡住你站到前边去了，你站在前边了，可别人站在高处更突出了，你站在高处了，可众人都面向观众，仅有一人背向观众，这个

背向观众的人就是弱势，可千万不要小视这个"弱"势，由于他与众不同，引力更聚焦也更有气象，更有气场！为什么？因为神秘和未知。

说来也怪，在生活中，强大的气场往往离不开一件小小的物件，如伊丽莎白女王的手包，丘吉尔的烟斗，诸葛亮的羽毛扇，试想，若取走这些人物的这些小物件，他们也许会手足无措心神不定，会影响场的定力。

我们还是说艺术。

对比与场相关。中间、前边、高处固然重要，但不是绝对的，有时反而暴露出不够自信。动静、快慢、强弱，各有妙处，恰如"大弦嘈嘈如急雨，小弦切切如私语"；多少、轻重、大小，能四两千斤，"会道的一缕藕丝牵大象，盲修者千钧铁棒打苍蝇"（云南昆明圆通寺方丈淳法大师的楹联）；虚实、明暗、疏密，可浓妆淡抹；远近、高低、曲直，是"远近高低各不同""嬉笑怒骂皆成文章"，总之，对比处处是机会。对比是借势，是反衬，是格外，当然也就醒目。

控制与场相关。"气"不能破，破了，气场就漏气了，就会失去对观众审美心理的笼罩，审美是很复杂的心理活动，能使观众全神贯注，在一定程度上检验着作品的气场磁力，有时控制不当，会越猛越无力，越多越苍白。所谓控制，往往就在一点点，那一点点不仅是"物理"，因为有时是分寸，有时在"细节"，而"细节"不一定就一定是分寸。"气"不能破，更不能断，作者之所以能够收放自如、张弛有度，是因为始终牢牢掌控着风筝的线，那线，牵动着观众的心灵风筝，观众的联想，作者应该了然于胸。

灵性与场相关。这是根本的核。持久的场一定靠灵性，灵性的特点是向着观众的灵魂深处不断挺进。有时作品演完了，观众才想起擦眼泪，掌鼓完了，才发现戒指上的钻石被鼓丢了。这种出神入化只能是作品强大的气场使然。气场深处仿佛有灵的主宰，看见的能引发出看不见的。没有气场就是干瘪而乏味，似乎什么都看见了，其实什么都没看见，或者说看见的和没看见一个样。因为艺术作品没有灵性是无法看见灵魂的。演出的大幕落下了，而作品的"场"依然在观众的心里弥漫升腾，正如鲁迅先生所言"灵台无计逃神矢"……

如果艺术要靠强大气场统摄心灵，没有灵性是办不到的。好戏是要用心灵看的，好音乐是要用心灵听的。人的直觉灵性有时麻木有时敏锐，有时闭合有时张开。其实，人人内心都有灵性需要被点燃，怎么点燃呢？艺术灵性是一闪一闪的，是灵动的暗示，是藏在作品背后的灯；灵性有时也如电光石火，划破夜空使灵魂猛醒！所以，你没有灵性的灯，就没有灵魂的场。能够穿透灵魂的只有灵魂，手段是灵性。

三　你不够自然

1. "话剧腔"的腔气

应朋友之邀我去看了一场话剧，看完后一走出剧场，夫人就悄悄对我讲，以后看话剧别叫她。我问她怎么了，她说："真是演戏，大喊大叫的。"其实，我也有同感，这个话剧一个晚上不是在说话，简直是在喊话！

也许是一种话剧的技巧或基本功，为了能把每个台词都送到观众席的各个角落，演员的声音都锁定在嗓子的固定位置上，很接近朗诵，这是声音撑得很满的"话剧腔"。很明显，在高分贝的作用和带领下，演员的所有表演行为都被放大和夸张了。联想到眼下的很多影视剧也是如此，一个模样的"话剧腔"，一个套路的范儿，类型化的表情，同质化的做派，分不清这是角色的性格还是演员的"酷"。或许这种现象，对于从事话剧艺术的艺术家们或常看话剧的人来说并不觉得，因为，这种不自然已经被很成熟地发展成为"自然"了，可对于不从事话剧艺术的人和不常看话剧的人来说，这个"自然"实在是不够自然。因为，角色的性格被"话剧腔"给放大了，总觉得很假，角色的灵魂被"话剧腔"给架空了，总觉得很装。"话剧腔"是什么？"话剧腔"虽然套路种种，但其基本底色是失真。

试想，如果让"话剧腔"进入家庭会是一番什么景象，一定是病态而滑稽的。那么，既然"话剧腔"进不了家庭，又有什么理由进入舞台呢？家庭拒绝表演，舞台也拒绝"表演"，家庭需要真情相融，舞台也需要情真意切。虽然艺术是表演，生活中也有表演，艺术有虚假，生活中也有虚假，都很俗

很丑。但如果说生活的虚假难辨识,那么艺术的虚假由于是表演艺术就更难辨识了。

有人会说,艺术是源于生活又高于生活,大嗓门的"话剧腔"在咱们中国是有基础的。国人的大嗓门是出了名的,西方人说话是用喉咙,国人说话是用嗓子,特别在某些地区如果不见人只听说话,你会以为是吵架,但这不能成为"话剧腔"的理由。

我们知道,从表象的世界抽离,转而凝视内在,通过表象我们往里看去,如果徒有其表,那人们从表象世界退离的速度之快简直超出想象。

2. 舞剧也说话了

也是应邀看了一场舞剧,看完作品后,望着导演诚恳而又忐忑不安的目光,我内心有一种声音在强烈地提醒我——要赞美导演。因为这个作品的题材和规模是史诗级的,庞大块头压在这位身躯弱小的导演身上实属不易,况且作品亮点也很多。但是还有另外一种声音在内心提示我——要诚实地讲话,讲有用的话,不然,对不起导演信赖我的真诚。

这部作品称为"舞台剧",这称谓不具备排他性,剧场哪部剧目不是舞台剧呢?实际上这是舞剧,可为什么又不叫舞剧呢?因为这部舞剧要说话,是舞蹈+说话的作品,舞蹈能说话吗?我以为不能。

人类自从有了舞蹈,身体就是说话的唯一方式,不用嘴说话从来都是舞蹈的本质属性。我认为,舞蹈艺术的品级分别为:

(1)手舞足蹈是情绪的;(2)似与不似是诗化的;(3)天人合一是禅境的;(4)出神入化是通灵的。世界上哪一类舞蹈也不该说话,再直接的舞蹈也不能说话,因为,违背艺术属性就是违背自然。也许有人会说,有些舞蹈嘴上喊出的"嗨""呀""哈""啦""啊"等,难道不是说话吗?对!那不是说话,因为那已经音乐化了。

3. 京剧才会说话

在史诗京剧《赤壁》中,曹操有这样一段台词:"当此乱世群雄纷起,

设使天下无有曹孟德，真不知几人称王几人称帝？"把这段台词说得霸主一方傲视群雄不难，说得气吞山河帝王气象就有些难度了，说得地崩山摧翻江倒海就更难了，但是，能说的既霸主一方傲视群雄气吞山河帝王气象地崩山摧翻江倒海，又老辣巨猾奸诈多疑并赢得长时间的掌声与喝彩就难上加难！京剧表演艺术家孟广禄做到了，且不说他的唱功，仅一句台词就足以证明他名角儿的地位，他的这句台词是如此断句的："当此乱世／群雄纷起／设使天下／无有／曹孟德／真不知／几人称王／几人称……"（注意！机会来了）"帝……"一个"帝"字含在孟广禄的口中，在牙缝中挤进挤出几起几落，扭转回旋起伏跌宕，并摇头晃脑抖须甩发地不断抻长，直至气尽力竭，骤然，叫好声掌声冲天而起。

戏曲行里有"千斤话白四两唱"一说，梨园弟子管台词叫道白，有中州白、京白、苏白等，中州白是明代中原地区形成的一种通行语音，也称为中州韵，后称为韵白，韵白的"韵"，指文字"声韵"，还指审美空间的"韵味"；京白，以北京方言为主音；苏白，也称吴语白话，以江浙一带语音为主。

京剧中人物角色以行当分类，有"生、旦、净、末、丑"，京剧韵白的字正腔圆是带着姿势的，离不开"手、眼、身、法、步"，韵白的合辙押韵是有音乐的，离不开乐队伴奏的有板有眼。故此，我们可以认为，京剧的"唱、念、做、打"自成体系，京剧的唱，是"说"着唱，京剧的说，是"唱"着说。所以，京剧韵白自立门户只属于京剧，相比较"话剧腔"的脱离角色性格、舞剧"说话"与本体属性的格格不入，京剧的韵白就更自然更生动。

失真是艺术的天敌，失信就脱离了观众。

四 在瞬间

剧场艺术是时间推移的观赏，是线性结构的审美，观众事先做好了等待的准备，但不是等待你演完，而是等待你随时出现的奇思妙想。

时间艺术的光彩往往在瞬间，是不经意间闪烁的光，像惊鸿一瞥，似灵光乍现；也是特意地点拨，像中医点穴，顿时能激活全身的血液和神经。

瞬间一闪，魅力在瞬间，力量也在瞬间，时间长了不行，会苍白无力；瞬间是让观众抓拍的，是作者有意安排的瞬间；瞬间的时间单位虽然小，可空间内容可大可小，可具体可抽象；瞬间和高潮有关联，但不是高潮，高潮要大张旗鼓，甚至起伏跌宕。

　　你要瞬间给予，观众就能瞬间得到，而且得到的远超出你的预料。

　　做到所谓瞬间，就是不露痕迹，妥帖自然，见好就收。产生瞬间的光是由里向外的，绝不可能是由外向里的。光的瞬间，目的就不是长时间照亮外部表面让你炫耀，这个光彩照人是要照到人的心里去的。

　　瞬间的魅力是奇思妙想，奇思妙想包含着技法，然而，没有灵魂的技法就不会灵光。其实，奇思妙想本没有错，有时可能错在匠气和做作，也可能是装腔作势，甚至可能是荒腔走板。

　　好的摄影在瞬间，是天赐良机；好的雕塑在瞬间，是鬼斧神工；好的时间艺术瞬间的机会就太多了，要浑然天成，天成是大"自然"！

让灵魂跟上·张继钢论艺术

01 部分

民间舞蹈集
《献给俺爹娘》
编导手记（1991年）

ZHANG
JIGANG'S
ART
THEORY

一

就要毕业了，拿什么献给我的母校……

在学院学了很多民间舞，我要用这些动作元素编创民间舞蹈，而且要努力使这些作品成为教学剧目，成为教材级别的作品。

学院的编导大多是找现成音乐编作品，我不！我要找作曲，我要找钱录音。我不能让毕业的展示机会擦肩而过！

二

不重复别人，也不重复自己的过去，是我在山西创作大型民歌舞蹈《黄河儿女情》时的创作原则，今天也一样，我不能重复山西！

在山西创作的作品以歌颂为主，歌颂劳动，歌颂爱情，以歌颂体创立了"土美、丑美、怪美"的黄河派歌舞体系。那时，我们的认识是歌颂就是热爱，现在我觉得批判也是热爱，是深沉的爱。所以，对于生养我们的土地可以审视，可以反思，可以批判。如果这个理念确立，就会比在山西高一筹。让舞蹈具有哲理，让舞蹈具有思辨，这本身也是对新中国舞蹈的传统挑战。写到这里，我很激动！

三

学校的人以为编组合就是编舞蹈，这是认识上的一个误区。

组合没有人物和主题，就是动作、动作、动作，韵律、韵律、韵律，是训练演员的，是掌握风格的。

舞蹈学府有责任把舞蹈作品和舞蹈组合厘清，不然，只能出好演员，出不了好作品。

训练组合只解决演员身上的基本能力，不解决舞句、舞段、舞蹈语言和人物形象；训练组合只解决"板眼清晰、字正腔圆"，不解决主题、人物、情感、境界；训练组合只解决演员的技术技巧，不解决作品的章法技法；训练组合只解决地域特色、民族风格，不解决那一方水土的民风和"这一个"作品的风格；训练组合除了地道还是地道，舞蹈作品有了地道还不行还要独特；训练组合是元素的掌握，舞蹈作品是元素的运用；训练组合有规范，舞蹈作品没尺度。

训练组合老师能吃一辈子，舞蹈作品编导只能吃这一口！

反过来说，舞蹈编导应该具备编组合的能力，因为，在多数舞蹈作品中存在着组合性质的舞段，虽然说编组合不是编作品，但编作品离不开编组合的方法。

四
学院派

在学院搞作品并不轻松，人们老说"学院派"，"学院派"是什么？

我想，"学院派"的每一次创作都应具有科研含量，每一部作品都应具有学术价值。

保守，是"学院派"的一个标识，坚守着持久性与恒定性的尊严。注重传承、维护传统，科学严谨、讲究规范，恪守本体、术有专攻，学术丰沛、自成体系，如精雕细刻的象牙塔。

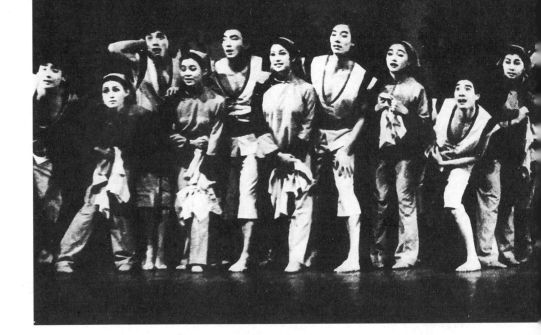

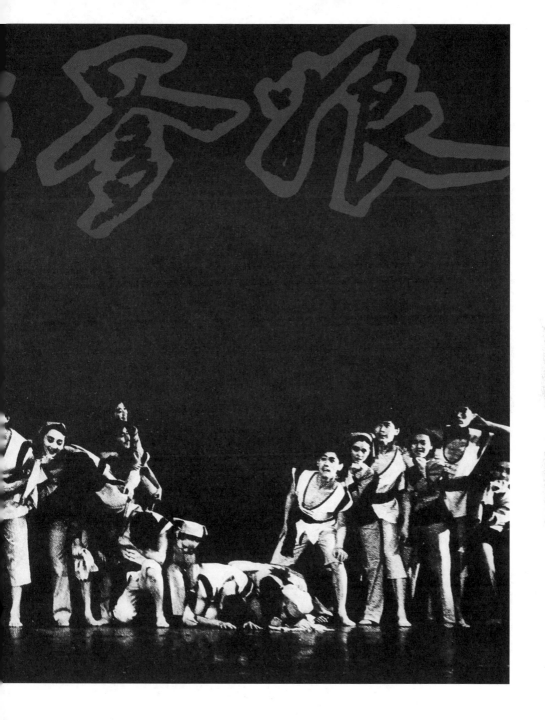

民间舞蹈集《献给俺爹娘》 编导：张继钢

1991年6月由北京舞蹈学院首演，晚会由《生就的骨头，长就的肉》《间苗女》《好大的风》《俺从黄河来》《梦儿晾在绳绳上》《女儿河》《一个扭秧歌的人》《送情郎》《送妹子》《黄土黄》十个舞蹈作品组成，晚会连续演出十六场，其火爆程度在京城乃至全国都十分罕见

群舞《俺从黄河来》

探索,也是"学院派"的一个标识,不在乎冒险在乎尝试,不在乎"我们""我"。变,是定律。挑战传统、鼓励创新,学术自由、兼容并包,奇思妙想、别面,标新立异、独树一帜,如激情燃烧的梦工厂。

保守与探索是一对矛盾体,这个矛盾体构成了"学院派"。

五
灵感

灵感的眷顾是一闪一闪的,灵感的链条是蹦蹦跳跳的……

编导的灵感在哪里都能出现,小说、诗歌、绘画、雕塑、电影、音乐,就连舞蹈动作也能成为灵感。

看中国民间舞系表演专业课时,山东鼓子秧歌里"跑鼓子"的慢练习引起了

注意。每当看到这个动作，我的眼前就浮现出从遥远的地平线走来的中华民族，这个动作的特点是稳、沉、抻，动作本身就具有坚定刚毅、一往无前的气概，这刹那的灵感激活了我的联想，以至于他们后来还表演了什么组合，我完全视而不见，根本记不住了。就在那一刻，我清晰地看见了，伟大的中华民族自强不息、不屈不挠！我也清晰地看见了，汉族民间舞也能摆脱节日浅表的情绪，而能承担文学的深沉和诗的意象，这就是灵感溅出的水花和扩散的涟漪。我甚至开始给新作品起名字了，《男人们女人们》？《地平线》？《我从黄河来》，对，就是这个名字。

民间舞系主任潘志涛老师对我说："不要用'我'，要用'俺'！"我暗暗叫绝，"我"，太文化了，"俺"在民间，更亲切！

那天节目汇报，乌泱泱来了很多人坐满了大半个教室，我对潘老师讲："人太多了，作品没法儿汇报。"他说："不好办，都是冲着你慕名而来的，有中国舞协的、舞蹈研究所的、中央直属院团的、部队文艺团体的，还有学院的老师和同学们，谁也不好劝退"……

舞蹈《俺从黄河来》未演先红，成了学院的保留教学剧目。

其实，就"跑鼓子"而言，灵感，还能很多……

六

选材

有了好句子，在嘴上磨着磨着，就可能磨成了一首好诗；有了好乐句，在嘴上哼着哼着，就可能哼成了一首好音乐；磨一磨，

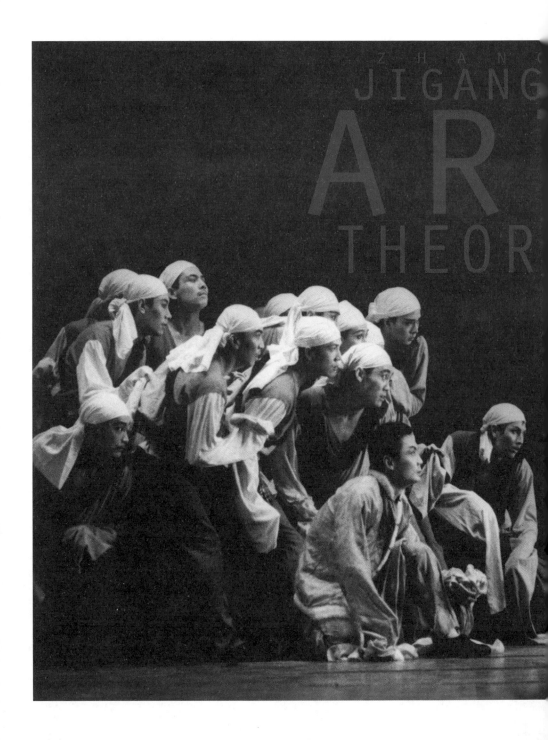

哼—哼，尽管不是诗、乐唯一的选材方法，但也是一种。

艺术的种类不同，选材的方法也不同。艺术种类相同，选材的渠道也可多种多样。但不论怎样选材都离不开判断，总是在判断中感觉着，在感觉中判断着。

在编导系有一种练习叫音乐编舞，即，先选音乐后构思和编舞。音乐选定了并不是选材而是选材料，选定了音乐反复听才是选材，因为此时不是听音乐而是"看"舞蹈，这才是选材。当然也有选音乐就是选材的，那是因为音乐内容本身已经为舞蹈创作完成了选材，如大合唱《黄河》和小提琴协奏曲《梁祝》等。

选材是选，很容易让"好东西"溜走，好感觉才会有好东西。感觉敏锐的人能一下子抓住，感觉有洞察力的人能一下子全看见，看见了火花，看见了特色，看见了那些人，看见了那个脱俗的境界。正所谓：聪者听于无声，明者见于未形。

群舞《女儿河》就是在音乐中选材的，这首音乐在我手里很长时间了，干什么用不清楚，总觉得有用。史蒂文森专程从美国赶来为我们授课，布置了音乐编舞的作业，这首音乐派上了用场，我反复听音乐，反复在音乐中寻找，终于在音乐中我看见了女儿河……音乐纯净着，那些女儿们也纯净着，音乐中没有河，那些女儿们如水如河，音乐是一个元素持续着，那些女儿们也一个元

民间舞蹈剧《好大的风》

素舞动着,这元素就是"地秧歌"。

靠一个动作元素成就一个舞蹈本身就是学术课题。一个元素能持续七分钟吗?能——靠流动、靠起伏、靠调度、靠对比、靠画面、靠造型、靠突聚突散、靠缓聚缓散、靠明暗映衬、靠瞬间变形、靠行进中的次第跌落、靠整体转换中的间或错位、靠一个和一群的引力磁波、靠画面坍塌和重组、靠人不动道具动、靠全部人不动只留下光在动……

《女儿河》是轻轻的、淡淡的、远远的,如流动的小河,朦胧的素描,总体意象是流畅。

《女儿河》从听音乐选材、构思,到编舞、排练仅用了七个小时,谁曾料想,作品上演还不到半年时间,全国各地争相演出,更出我所料的是,世界各地凡是有华人的地方都在演。

七
构思

有情节的构思与无情节的构思是不同的,不存在孰难孰易。有情节重在故事,无情节重在意境。

故事情节是小说、戏剧、电影及部分诗歌、绘画、舞蹈的核心,怎样编织故事、设计情节,是作者、编剧、编导绕不过去的一道门槛。

首先关注高潮,从高潮倒着往回布设,是完成构思的有效方法。但前提是构成要绝妙,构成是什么?不要轻视了横七竖八、杂乱无章、牛头不对马嘴,也许把它们巧妙归置就能电光石火,

或许射出烈焰，也或许光芒万丈映红天地！

把不可能变为可能的唯一路径就是构成。

构成，是构思的关键。

特殊环境下的特殊人物关系，是练习构成的可行公式。

《刑场上的婚礼》是也，《雷雨》是也，《梁山伯与祝英台》是也，《罗密欧与朱丽叶》《阴谋与爱情》《第四十一个》《德伯家的苔丝》《罗马假日》等等，都是特殊环境下的特殊人物关系。

好构成用不着千言万语，三五句就行。创作东北民间舞蹈剧《好大的风》，我脑子里反复的就是几句话："一对相爱的男女，男的外出后女的嫁给了别人，男的归来要杀女的，结果发现她已经死了。'死'的造型是扶着门框等他归来……"按常规不应该杀心爱的人，把杀心爱的人合情合理化，就需要构成，需要"特殊环境"和"特殊人物关系"。

有了构成，就盯着高潮，极尽所能先把高潮推向极致，而后倒着布局。

八
结构

结构，多美啊！

结构本身就有美感，这美感是"章法"出来的！

有循规蹈矩才有成长，我敬重中规中矩！

一琢磨结构就令人激动。

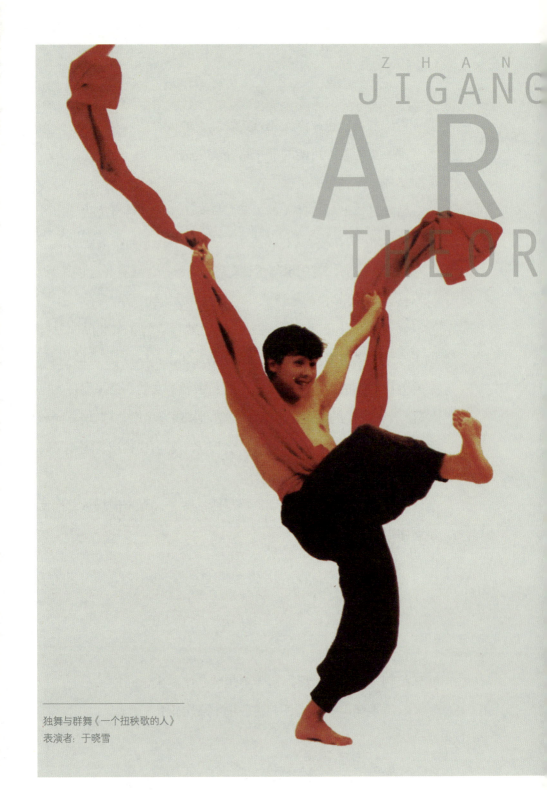

独舞与群舞《一个扭秧歌的人》
表演者：于晓雪

一部作品的结构首先是稳定，然后是破坏。

这是个心理学，"稳定"是明修栈道，是给观众看的；"破坏"是暗度陈仓，是作者自己悄悄准备的。

结构是布局，先说什么后说什么，是作品内部的逻辑问题，这个逻辑一旦被"破坏"，就能异峰突起。

九
形象

历史上的民间舞，舞蹈是第一位的。《红绸舞》，红绸舞是主要的；《花鼓灯》，花鼓灯是主要的。按照这个逻辑，我应该创作"一个人扭的秧歌"，因为，秧歌是主要的。不！我要颠覆这个逻辑，舞蹈也是人学，人是第一位的！我要创作《一个扭秧歌的人》。

秧歌，不上大雅之堂，自由生长了几千年，是钻进泥土里的，曲里拐弯、默默无闻，无始无终、没规没矩、自由自在、自得其乐……

秧歌就是想怎么唱就怎么唱！想怎么舞就怎么舞！就是大众的快乐！人民的狂欢节！

新中国成立以后，舞蹈才有了一席之地，在中国的文化领域才成了一门专业和艺术学科。但在这个领域里，民间舞也不是抱在怀里的宠儿，而是跟在身后的土娃娃。

《一个扭秧歌的人》的灵感来自于多个方面，《天津月报》的《艺人之死》里的老艺人死不瞑目，乡亲们从土炕窑子里取出纸盒子，从纸盒子里取出破棉絮，从破棉絮底下取出长长的红绸带，

给老艺人恭恭敬敬地拴在腰上，他，活了！躺在炕上扭秧歌，坐在窗台上扭秧歌，靠在墙壁上扭秧歌，扭着扭着就扭到了灵魂升天……

一个盲人一边拉胡琴一边唱秧歌，挤眉弄眼、摇头晃脑，人们把钱币投在他的钱罐里叮当作响，他全然不顾，依然唱着他的秧歌……

正月十五闹元宵，闹的是高跷、旱船，男扮女装眉飞色舞、女作男相打情骂俏，也就是博你一乐……

甩红绸、耍扇子、手绢花、霸王鞭、打花鼓、打英歌……三步一摇、三步一扭、三步一进、三步一退——这就是中国汉族的秧歌啊！

没两把刷子走不了江湖，秧歌艺人蛤蟆丑、万人迷、占十里，老猫炕上睡，一辈传一辈，他们"丑"了自己，"迷"了万人，"美"了方圆几十里。《偷南瓜》人人会唱，《卖烧土》个个会扭，秧歌艺人就是那一方水土的精灵，那一片天地春秋的代言人。

一个扭秧歌的人不是孤立的，他的背后有着厚重的人文支撑：民间故事、民间传说、民间小戏、民间小调，垒旺火、跳大神、扑蝴蝶、骑竹马、耍龙灯、舞狮子、跑旱船、踩高跷、背棍、铁棍、台阁、杂耍、锣鼓、飞钹、剪纸、面羊、皮影、鼓书等等，把历史的帝王将相才子佳人和民间的神话传说英雄好汉，用大众的土话绝活演绎给了一辈又一辈，秧歌艺人的眉飞色舞就是这块土地的龙飞凤舞。

独舞与群舞《一个扭秧歌的人》的人物形象清晰起来了，那

么音乐形象呢？音乐也要"扭"，祁太秧歌挤眉弄眼浑身是"猫眼眼"，打情骂俏浑身有戏，这样的音乐让你站不住，只能一会儿像麻花儿，一会儿像弹簧儿，四肢扭动五官挪位，风骚着、自恋着，也享受着、幸福着……用祁太秧歌的风格写音乐是唯一选择。

于晓雪表演了《一个扭秧歌的人》以后，事实上他已成为一个扭秧歌的人了。

十
主题形象

揭示了本质，其特征面貌就能典型吗？就能固化吗？不一定。这里还有个很关键的东西——形象。这个形象还得独特，还得有美感，还得有质量。不然，即便揭示了事物的本质也记不住，即便是典型形象也不一定是生动形象。

能固化了的形象才是主题形象，任何艺术作品时间长了谁都记不住全部，只能记住形象。这形象特征只需三五笔。

谁也背不下来贝多芬的C小调第五交响曲《命运》，只能记住一半句，这一半句就是音乐的主题形象；谁也记不住大型音乐舞蹈史诗《东方红》的全部，只能记住由人和扇子组成的"向日葵"，这"向日葵"就是主题形象。

有主题没有形象就不是艺术作品，有形象没有主题就是过眼烟云。

几个关键词出来了：

学子同席

（创意基因）

舞蹈界整体缺少创意基因，现代舞好一些，这和现代舞偏理性有关。

舞蹈界是千篇一律的重灾区，很多编导没学会站就连蹦带跳地跑起来了，跑了一路也没看出来自己实际上是一个瘸子，瘸子上山，只见村子晃不见人上来。

创意是舞蹈能够舞蹈的第一个理由，是舞蹈行为的依据。老依据别人的创意基因在编舞，长得不像别人才怪呢！

没有创意就如同走路腿抬不起来一样，因为不知道往哪里去。
千万不要把舞蹈作品与随着音乐跳舞混为一谈，我们常见的所谓作品其实是后者。
没有创意，就连基本样式也不会有。

没创意的编舞方法如下：
1. 得到一个好听的音乐就陶醉着编舞；
2. 看到一个好看的组合就扩展着编舞；
3. 你能编《一个扭秧歌的人》，我就来个"艺人""泥

人""艺骨""艺妞";
4. 干脆抄袭别人的舞蹈样态,连同结构技法、处理手段、动作编排;
5. 起个丈二和尚摸不着头脑的名称,诸如:"泥殇""风悲"一类;
6. 杜撰个概念以示高雅,诸如:"绿缘""尘色"一类;
7. 大而空荡也可以,诸如:"华夏……""盛世……"一类;
8. 故弄玄虚也可以,诸如:"呼·蝶""梦·劫"一类;
9. 实在不行就索性虚幻:"春""秋""风""影";
10. 也可以人文一点:"墨""竹""骨""韵";

不再举例了,举不过来。
这类毛病的结果是短命,症状是虚热和空洞,症结是不会创意。
这还是小事,更大的危害是玷污了"创新"二字。

——与邱辉、谷亮亮、唐黎维等人谈创意

主题形象典型——固化——独特——美感——质量。

作品让观众看一遍不难，难的是主题形象让观众记一辈子！

十一

主题动作

主题形象是结果，主题动作是过程。

没有主题动作的舞蹈会一盘散沙，舞蹈作品有如人体，结构是骨架，主题动作是骨血。

选择一个主题动作要上下左右的掂量，要可稳定、可变化、可持续、可发展，甚至可变异，有如细胞的繁殖和裂变。

十二

调度

不要轻视调度，任何导演都是从"调度"或"张罗调度"开始的，调度的平庸是平庸的开始。

多数"桃李杯"的节目都是让演员站在舞台中间开始的，演员的定位不像是个作品，倒像是教室里的课堂组合汇报。看的时间久了，舞台上不像艺术呈现，像是个竞技场。

调度是语言。首先要重视"话"从何说起，是"凤头、猪肚、豹尾"的凤头，既要开宗明义，也要出手不凡。

把话说清楚。想说什么先想清楚，而且还要一句一句地说，没有调度的运用，舞蹈是"说"不成体统的。舞蹈不是哪有空地往哪去，任何流动都是说话，都是表达，都要有美感，要语出惊

人或为语出惊人做准备。

把话说漂亮。舞蹈动作是"动",舞蹈调度也是"动",让竖线、横线、斜线充满生机,让圆圈、方块、三角充满活力。由此到彼,从这里到那里,不是拖着平庸而是带着光芒。

把话说稳当。不能为调度而调度,没调度的定点舞蹈也是本事。

把话说生动。皮影舞蹈《送情郎》要一条横线就行了,从上场门开始到下场门结束。难度在于我不能轻易走过这条横线,必须让观众在这条横线上联想到,是翻过了"九十九座山"。

为什么站在这里?给出理由!

为什么要到那里?给出理由!

十三

画面

画面是什么?

舞蹈是表演艺术,舞蹈的画面是展示:横排、竖排、斜排,方块、三角、圆圈……

观念要变!变展示为抒发——变简单的几何图形展示为丰富的内心世界抒发!

◎ 用"对比关系"破坏这些规矩:

把舞台当画板,让《一个扭秧歌的人》独舞与群舞产生对比透视:近大远小、近实远虚、近高远低、近宽远窄、近疏远密。勾勒出有意味的空间设置,强调出舞蹈的文学性,使群舞(徒弟

尽可能烘托独舞（师傅），把一堆人当成一个色块，让一个人像一盏灯，带着一条虚线游走在色块之中；把一群人可当"人"可当"物"，可当成移动的物体景走人移，留下一个人的"苍老、孤独和凄凉……"。徒弟近师傅远，徒弟学着学着就"进去"了，师傅舞着舞着就"出来"了；徒弟成"观众"，师傅成"精灵"；徒弟成"雕塑"，师傅成"灵魂"；让徒弟把"岁月"慢慢拉近，把师傅的"光阴"渐渐推远……

其实，文化在民间源远流长，"一招鲜吃遍天"的绝活，从来都是只传内不传外，只传男不传女。秧歌艺人尽管没有薪火相传的觉悟，只是好为人师而已，但无意间成了民间文化的播火者，好为人师多么宝贵啊！

◎ 用"焦点转移"改变这些模式：

独舞与群舞相当于小提琴与乐队，塑造独舞的"这一个"秧歌艺人是唯一目的，群舞的演员数量不能遮盖独舞的璀璨，柴火再多最高的火焰只能是一苗。但在舞蹈的运行中焦点可以随时转移，即便笔墨有时在群舞身上，但最终落点还是在"这一个"秧歌艺人身上，即便有时群舞占据了主要舞台，但坐在犄角旮旯的"这一个"秧歌艺人，依然像一块璞玉熠熠生辉。

秧歌艺人挤眉弄眼，挤出来的是"乐子"，咽进去的是苦涩！

焦点和散点是相对的，人多不等于散点多，要产生互动，要让舞台上的演员引导舞台下的观众聚焦主要人物，也许这样更有趣！

舞台的中间不一定是舞台的中心，谁有气场谁就是中心。

◎ 用"重构视像"颠覆这些套路:

先给出一个"？"，让舞台上出现"情况"，打乱观众的预期；看见"故事"，挑逗观众的胃口。

还是舞蹈，但舞蹈作品的内部程序要再整理，谁也不喜欢老一套，舞蹈是看的艺术，让你先看见什么，后看见什么，又看见什么，编导说了算，不能让"老一套"牵着鼻子走！

山西晋南的花鼓不是在腰间，而是绑在胸前，叫"胸鼓"，也叫"高鼓"，还叫"花鼓"，视像重构要从概念开始，舞蹈的名字不叫《花鼓舞》，而叫《黄土黄》，显然不是说那个舞种，而是借"花鼓"说那一方水土和那一方人，重点说——有一把黄土就饿不死人！这是什么？这是黄土地上生灵的生存状态和生命状态。

在号角般的音乐声中，观众看到的却是三五成群、散散漫漫、说说笑笑、打打闹闹（注意！以上视听是不和谐的，显然是带着情况来的），忽然，一声巨响，全体演员匍匐在大地，开始了踏起黄土万丈高的舞蹈，整个舞台气势逼人视像宏大，像一座颤动的山！显然，这舞蹈的开端不是敲打的花鼓所能承载得起的。

在舞蹈的开始，观众就看见了黄土叠嶂沟壑纵横，出人意料的是，在舞蹈的高潮中所有演员没有队形，没有朝向，只没完没了地持续着一个击鼓奔腾的动作，这个看似杂乱而单调的动作之所以能长久地持续不断，是因为整体视像达到了这个沸点，还因为观众已经看了十分钟的"沟壑纵横"的画幕开始缓缓地沉降，奇迹诞生了，在"黄土地"的向下运行中整个舞台视像交错，仿佛所有的人飞了起来，不，是龙飞凤舞的民族在升腾！更重要的

写在《献给俺爹娘》之前
(1991年7月)

- "你的舞蹈他们爱看吗？"女儿问。
- 我点点头。
- 我常想，过去编舞是为了自己喜欢，后来，
 是为了同行，
 现在，应该是为了他们——人民！

是在高潮中点题——生命对大地的仪式由一个"人"代表,他双腿下跪,亲吻土地!双手捧土,膜拜大地!

把人物装进画面并不难,难的是把思想装进去!

十四
体裁

体裁是相对固定的艺术样式,体裁创新很难。

面对体裁也要别出心裁,创造一种艺术形式比创作一个舞蹈作品更难,但只要有机会就要抓住!

列出《献给俺爹娘》的节目表,看一看体裁创新的机会:

一、群舞《俺从黄河来》(体裁传统)

二、男子群舞《生就的骨头,长就的肉》(体裁传统)

三、女子群舞《间苗女》(体裁传统)

四、民间舞蹈剧《好大的风》——体裁创新,民间舞蹈剧前所未有。

五、双人舞《梦儿晾在绳绳上》(体裁传统)

六、独舞与群舞《一个扭秧歌的人》——体裁创新,独舞与群舞的艺术形式前所未有。

七、女子群舞《女儿河》(体裁传统)

八、皮影双人舞《要命的人儿走西口》

1.《送情郎》——体裁创新,皮影舞蹈前所未有。

2.《送妹子》(体裁传统)

九、群舞《黄土黄》（体裁传统）

十五

活着，总要有点滋味儿，扭秧歌儿就是扭滋味儿！

活着，总要有一种方式，秧歌，也是一种方式！

十六

汉族民歌是上下句，"樱桃好吃树难栽"上句只说了一半，看下句，"有了那心思妹妹呀口难开"，明白了。

民歌如此，民乐也如此：

上句：咚咚 O 咚 O 咚 咚 |

下句：呆呆 O 呆 O 呆 呆 |

民乐如此，民间舞也如此：

有正必反，有高必低，有前必后，有开必合，有伸必屈，有仰必俯……

《一个扭秧歌的人》要尊重这一规律，上句：有音乐有舞蹈；下句：没音乐有舞蹈；上句：独舞的秧歌；下句：群舞的秧歌。

十七

十字步，退步原来是向前——中国秧歌的精华！

让灵魂跟上·张继钢论艺术

02 ——部分

民族音乐剧《白莲》

导演手记（1997年–2001年）

FOLLOW
THE SOUL
TO CATCH UP

· 剧本
· 风格　关于矛盾　关于歌曲
· 剧场效果

ZHANG JIGANG'S ART THEORY

一 关于剧本

对于音乐剧，故事一般都不复杂。因为，必须把大量的时空让给歌曲，或是让给舞蹈。综合的效力、综合的美是音乐剧的特点之一。故事不复杂，但剧情要神奇，矛盾要尖锐，起伏要大，变化要多。所以，不难理解，戏剧、戏曲的剧本文字能看懂一多半，而音乐剧的剧本文字却只能看懂一少半。因为，它是根本，也是大概。

二 关于主题

这是一部爱情戏。是扎根民族沃土的代表人物的爱情戏。是渴望自由、反对封建、反对迷信的爱情戏。这一对人物敢爱敢恨，歌唱出顽强的生命意识和顽强的生存意识。

一切都是朴素的，连拯救民众的英雄行为都是朴素的。

所以也真、也善、也美！

所以，山歌万岁！香火万年！

三 关于风格

好人、好歌、好舞；如诗、如画、如梦。虚虚实实、真真假假。要民间传说的风格，是传奇神话的风貌，让悬疑和答案环环相扣压茬推进，外在的阴气与内在的炽热交替，忽冷忽热的温度形成亦庄亦谐的特色。

学子同席

(好诗两三句 好画三五笔)

小彬这幅抽象画我看明白了,整体意象很吸引人,这白色很好,但这个地方需要点一下,就是在仿佛如脚指头的尖上,我们不是画龙点"睛",我们画龙点"脚"。我们常说似与不似之间,那这一抹白色到底是什么?它是人体的根,它是人体的光,是光亮,我可以把那个理解为脚尖,或是什么一个尖,但是你要引导我,哪怕暗示,凭什么?凭亮色。

如此一"点"就多了吗?没有。因为,我怎么看怎么觉得短了那么一点点。芭蕾足尖为什么好?因为比普通的腿长,长了这么多(手指示意五厘米)。民族舞是半脚尖,半脚尖比芭蕾人体短了这么多(手指示意十五厘米),足尖鞋前头有个盖,使脚更长、腿更长,当然更好看,即便如此,《天鹅湖》的天鹅还嫌腿不长,非要把裙摆掀起来,看上去天鹅的腿是从腰部延伸到足尖的,又细又长。而半脚尖就差了这么一点点,差一点点不行吗?不行。所以芭蕾永远像个修长的玻璃娃娃,美好而得不到,只能心里得到。可见,美在分寸。

好了,问题来了,一幅画重心究竟在哪里?这一点画家自己首先要胸有成竹,在我看来,重心不是中心,可以不在"心"的位置上,用意在边角也是可

以的，因为整体看，意味在那里；在布局上哪里也不要夺目，是浑然一体，但并不等于没有不露声色的强调；画家对色彩最敏感，色彩是调子，而调子是个性、是风格、是意境；也是情感和思想，当然也可以没思想；线条是外在的轮廓，也是内在的经络，既然有线条那口气就要通，哪怕笔触留白也要气韵通达。一般来说，我不喜欢太满，喜欢线条简洁的画，因为，留给了我更多的想象空间。

其实，好诗两三句，好画三五笔。我以为一笔就够。

——和画家兼影视导演陈小彬茶叙

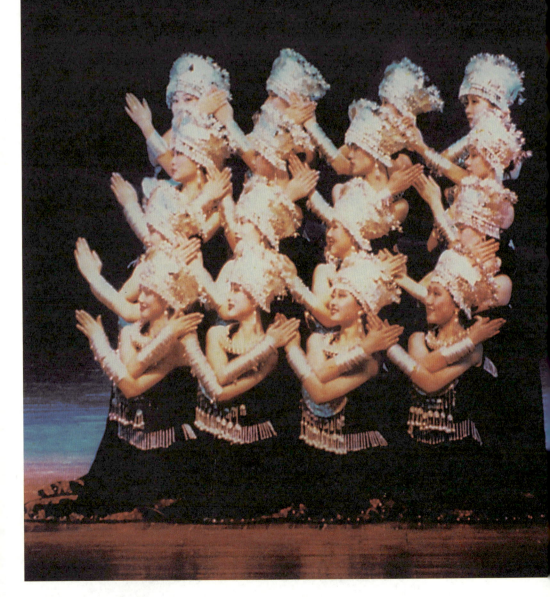

四 关于人物

从严重压抑没有自由、人不人鬼不鬼,到不顾一切地寻求身心解放,是主要人物的主要心理历程。他们的心始终在燃烧,开始为了自由,后来为了爱情,最终为了民众。

五 关于矛盾

不要浪费时间,要推出矛盾,开幕就有"鬼"气。

行为的表现是:戴着红花的新郎店小二手里牵着长长的红绸带,红绸带的另一端却捆着新娘白莲的双手,红盖头捂着新娘的嘴(矛盾)。

对白的表现是:店小二第一句:"白莲,到家了。"(说明角色、地点);第二句:"你以后可千万不要出门,山上闹鬼。"(点出另一个主要人物"鬼");第三句:"你千万不要唱歌,我怕你的歌会把鬼引来。"(不给自由,压抑个性。这对新婚人势必要尖锐地对抗下去)

结束要解决矛盾:店小二看着将要离去的老婆,说:"白莲,你爱唱歌,你以后想怎么唱就怎么唱吧。"白莲摇摇头:"不,只要你们不烧死他,我以后就再也不唱了。"一个过去不让你唱,现在让你唱,一个过去想唱,现在可以不唱。看似妥协,实为决裂。这就是人说鬼话,鬼说人话的结果。

民族音乐剧《白莲》"银落舞"

写在演出之前

- 早听人们说，想看这样一出戏，有歌，有舞，有故事。经过一年多的努力，我们终于把这样的戏捧在了您的面前。
- 故事发生在很久很久以前，远远的那座山，远远的小酒店，店小二用三坛酒娶了爱唱歌的白莲，可偏偏不让她唱歌，说山歌会把"山鬼"引来，"鬼"也爱唱歌。"山鬼"和白莲以山歌相遇、相识、相知并相爱了，他们的山歌感天动地，他们唱着山歌，为了人民走向涅槃……
- 远远的那座山，远远的故事，每当夕阳西下，天边总会升起两朵绚丽的火烧云，人们说那是爱唱歌的柳根和白莲，可他们究竟是鬼？是人？还是神呢？
- 顽强的生命意识，顽强的生存意识，这是一块龙飞凤舞的土地，这是一个不朽的民族！
- 一切都远去，但是，山歌万岁！香火万年！

矛盾就是这样，没完没了的矛盾，才有没完没了的冲突；水火不容的冲突，才有鲜明对立的性格。于是，人物的性格有了，戏的风格也就确立了多半。

六 关于歌曲

因为是广西民族音乐剧，所以，音乐风格要鲜明，必须是中国的，必须是广西的，必须是能歌善舞的，必须是角色性格的，必须是推进情节的。

——必须是好听的。

七 关于舞蹈

因为是广西民族音乐剧，所以舞蹈可以叙事，可以抒情，可以纯粹为了渲染，可以纯粹为了展示。

八 关于对白

不同于话剧，不同于戏曲，不同于别的音乐剧，要"这一个"音乐剧的对白。要散文诗一般，要配音乐或配音响的散文诗一般。该短一定不要长，该长一定不要短。

剧情所需，性格所需，风格所需。

九 关于调度

入画，如画；拉近，走远；可实，可虚；可浓，可淡。任何时候都有要强调的中心和布置得当的辅助。

要明确：一、你想说什么；二、你要怎么说。

十 关于舞美

这个音乐剧诞生在广西柳州，柳州以"玩石"著名，就让石头说话吧。

十一 关于灯光

这个音乐剧的灯光，不追求描绘时间，只追求刻画心境。

十二 关于服装

西南少数民族的服装身上颜色过多，我们只留下最重要的颜色，突出本质，强化本质。款式各异，"异"，很重要，再强调、再夸张。

十三 关于剧场效果

中国有很多地方的观众看戏不够安静，但看这个音乐剧还算安静。我一直在思考：是什么吸引着他们，使他们感动！是歌？是舞？是戏？

我思考着……

让灵魂跟上·张继钢论艺术

03 部分

舞剧《野斑马》

编导手记（1997年—2000年）

FOLLOW THE SOUL TO CATCH UP

比古典更现代，比现代更古典
有权选择内容
童话 带着情况开场 形象捕捉
三叩

ZHANG JIGANG'S ART THEORY

大型原创舞剧

野斑马

时　间：2004年1月19日至26日
地　点：上海美琪大戏院
主　办：上海文广新闻传媒集团
承　办：上海城市舞蹈有限公司
演　出：上海东方青春舞蹈团
　　　　上海戏剧学院戏曲舞蹈分院
特别鸣谢：上海城开集团
　　　　　上海西部企业集团

一

◎ 比古典更现代，比现代更古典

不要指望超越古典，古典是古典精神铸造起来的巅峰！

古典一定是古老的，但不是一切"古老"都能成为典范，也不要把典范等同于"古板、严厉、纯理智"（摘自《傅雷家书》），而是在严谨、规范、系统中洋溢着生机，是"富有朝气的、快乐的、天真的、活生生的、自由自在的"（同前），古典不是散发着腐朽气味的"没落贵族"，没有衰败，只是遥远了……

时间久了你会发现，在人类社会演进中，古典往往不是孤立的一个，也不是一支，而是一群群、一片片，是一个灿烂时代。古典和巨人很难孤立成长，是群星闪烁辉映出来的，正如意大利文艺复兴是一个日月光耀的时代，中华文明史上的诗经、楚辞、汉赋、唐诗、宋词、元曲、明清小说是时代的产物，也是那个时代的伟大标识。

好像逃脱了，其实没有。古典，是在人类历史长河中经过大浪淘沙后依然屹立的灯塔，古典之光一直照耀着我们前行。

现代主义、后现代主义的概念是特指的、固定的、静态的，而现代的概念是时下的、变化的、动态的。当下的现代眼花缭乱，观念奇异花样翻新，"现代"的开放和自由拉扯着散漫和随意，信息化的新闻关注割裂干扰着传统，使自我能瞬间膨胀抑或能长久沉溺迷失，一波追着一波的时髦，一浪盖过一浪的流行，潮起潮落的速度被日新月异的科技推波助澜，汹涌澎湃的浪头裹挟着

光怪陆离，流逝的东西多、速度快前所未有，能留下的少之又少，这个"少"与漠视古典的忘乎所以多少有些关系。

严格说来，科技飞速发达的时代，是娱乐的沃土，而非艺术的良田。物欲横流造成精神世界的贫瘠，八面来风，"乱花渐欲迷人眼"，不要站在风口，被风吹起来闷头乱撞啥也不是。

诗意需要等待"风暴"过去回到"内心"感慨，慢节奏的生活滋养散文的沉淀，就是画也需要山川河流"静"在那里、人"呆"在那里，音乐的乐思往往也与当下现实保持着恰当的距离。如果生活节奏过于急促而忙乱，大自然会远离我们，艺术的土壤会干涸，艺术家会裂变为社会活动家，艺术作品会失去经典品质而变质为应景的图解。

狭隘的顽固、偏执、极端容易走火入魔，只会烧香跪拜古典不可取，跟着现代疯子扬土也不可取。对真理的追问和对美的探求是艺术家的恒定，一味索取功名只会制造噱头而难至宁静。

我们处在信息化的时代，虽然读着田园诗听着小夜曲恍若隔世，我们身处快节奏的现代社会，文化思潮的多元使我们看到了艺术探索的各种可能，科技的发达开拓了艺术表现力的匪夷所思，人们在享受着物质丰厚的同时也激励着各种探求的欲望。

然而，伴随着思维活跃审美多元，也加剧了雅俗的撕裂。

身处现代，走走停停若即若离，有如一扇门窗，打开，是现代的乱云飞渡，关闭，是心灵的海阔天空，"振衣千仞岗，濯足万里流"（左思《咏史诗》）。

就舶来品"舞剧"而言,我们国家缺少了经过"古典"。在新中国成立之前的三四百年里,西方的古典芭蕾已经到达鼎盛,也可以说,我们需要补课,尽管中国的民族舞剧是从模仿西方古典芭蕾开始的,但时间不够长,作品不够多,积累不够丰厚,学派没有建立。

在苏联专家的指导帮助下,舞剧《宝莲灯》是从中国戏曲改造过来的,但却缺少了如芭蕾的经典舞段;而舞剧《鱼美人》强化了舞段,却忽略了对人物的内心刻画。现在回过头去看,那个时候的苏联专家由于多种原因已然不是纯粹的古典了,因此,补上这一课是十分困难的。

对于我来说,创作舞剧是站在了十字路口,往西是"古典芭蕾",往北是"交响芭蕾",往东是"革命样板",往南是"心理结构"……

让我试一试,比古典更现代,比现代更古典。

舞剧《野斑马》要遵循古典规范,严谨观赏结构,拓展舞剧语言,雕刻人物形象,呈现出属于这个时代的艺术品质。

二

◎ 形式有权选择内容

我对舞剧中的哑剧始终存有怀疑态度。有人说"动作+哑剧+戏剧,谓之舞剧",我以为很荒谬。

用舞剧讲述一个非常复杂的故事，关键要看情节的概括力和人的身体潜能是否能够生动表达。当然，编导应该具有处理和驾驭戏剧性表现的能力，但是要承认，世间万物有些能入"舞"，有些不能入"舞"。那么，让整部舞剧的每一个场次、每一个环节、每一个舞段、每一个流程都好看，就都必须具备可舞性。是舞剧选择了故事，而不是故事选择了舞剧。

我力求《野斑马》这部舞剧的故事能被情节概括，情节起伏跌宕，人物关系单纯，既有悲欢离合，也有生离死别等最剧烈最动人的情感表达。

三

◎ 不妨童话

做一部好看好听好懂的舞剧，故事虚拟，情节虚构，把各种动物人格化，借动物们讲讲人的事一定有趣，我想，全是表现动物的舞剧还没有过，仅此，就值得一做。

童话是现实生活中没有出现理想中想让出现的虚幻，童话浅显易懂老幼皆宜，并能减少中外观众欣赏的障碍。这部舞剧故事情节是童话风格，但舞蹈语言要控制好，不能全是童话风格。

四

◎ 带着情况开场

好的戏剧要开门见山，"山"是事，是矛盾，是对立。

拉开大幕仅是背景，是年代，是"从前有座山……"，很多余，

太慢了，应该归入鲁迅说的"把可有可无的字、句、段删去，毫不可惜"的范畴。

在《野斑马》的序中，剧中核心矛盾要凸显出来，所有主要人物和诉求要开宗明义……

熊妈妈要得到用100张野斑马皮制作的衣服，她已拥有99张皮就缺最后一张……

狐狸精捕获了一匹野斑马要献给熊妈妈……

野斑马失去自由，被关在了巨大的牢笼里……

斑马女儿心地善良，她放生了野斑马……

五

◎ 形象捕捉

形象的妙处在于似与不似之间。

似，就是像，要像，就要捕捉特征，捕捉类型化的、外在的、表面的、典型的、标志性的特征。

不似，就是不像。

似与不似之间是艺术形象，是对于特征的概括提炼，提升到符号化的认知解读层面。

微妙在"之间"，不同的艺术家有着不同的似与不似"之间"，艺术家的印章盖在了"之间"的空白处。

抓其一点，不及其余。

捕捉各种各样的动物形象，需要观察，需要用人的身体模仿、体验和体现，要做到三下五除二，一目了然。

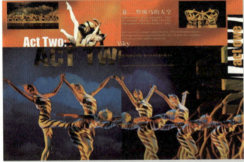

第一幕 熊妈妈的生日

第二幕 野斑马的天空

舞剧《野斑马》节目册

第三部分 舞剧《野斑马》

第三幕 熊妈妈病了

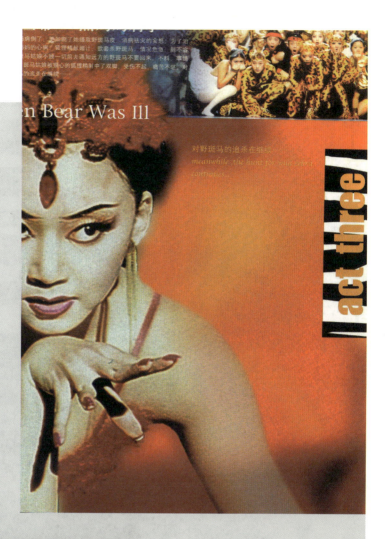

When Bear Was Ill

对野斑马的追杀在继续……
meanwhile, the hunt for wild zebra continues…

act three

第四幕 追杀

Finale: Real

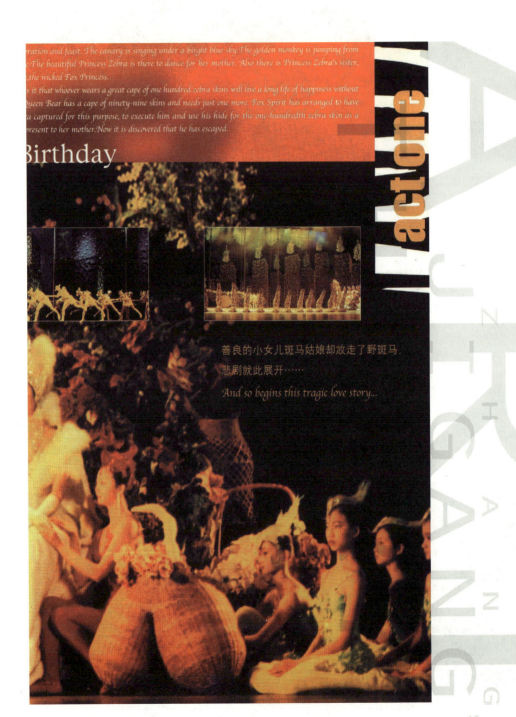

（一）

◎ 白鹅舞

面对"白鹅"的编舞我犯难了很长时间，脑子里的形象全是别人的……

《天鹅湖》的天鹅形象人鹅一体，体态婀娜舞姿写意，双臂理翅和飞翔的气度高洁，细长的舞步让人仿佛看到天鹅步履的谨慎和迟疑，尤其是天鹅的服饰简直登峰造极令人绝望，把白色的羽毛裙摆完全撑起来，让腿从大腿根部一直裸露延伸至足尖，这不是胆量是智慧，是美到了不给后人留路的极致！

鹅嘴和鸭嘴大致相似，但用手的拇指和四指上下合拢形成鸭嘴早已有之。

除了以上还剩下什么呢？没了！这可如何是好？

我只有一个办法，把鹅们粘合成一横排，右手就是鹅嘴了，这一个手的形象确实拾人牙慧。排在前面的人把左臂弯曲回来用手抓住后面那个人的肘部，以此类推，如此就形成了一条线象征水面，让右手的"鹅头"忽而浮出水面，忽而潜在水下。在排练厅试排了一下，真好！而且整体看不像别人，我放心了！

（二）

◎ 金丝猴舞

我对作曲家张千一讲："猴儿的舞蹈很难，不在于难编而在于多见，《金丝猴舞》的音乐不要抓耳挠腮上蹿下跳，不必形容活蹦乱跳，而要着重描写堂而皇之地凯旋，因为，我想让猴儿们

学子同席

（美能摧毁一切）

给人类贡献美好的是伟大的人。

谁是本质？思想家是本质，哲学家是本质，宗教是本质，艺术也是本质，都是本质，他们都往本质上去。

艺术家的任务只有一个，那就是创造美，否则要艺术干什么？它是个形式，是个手段，在人世间，如果没有艺术有些东西你将永远看不见，比如灵魂、精神，幸亏有艺术的承载。

哲学和宗教是艺术的左邻右舍，它们能住在一起是因为它们都要看天象、看山水、看人间，都关注着生命的本质。哲学求真，宗教向善，而艺术全有——求真、向善、塑美。

思想家、哲学家是揭示，艺术家是创造。你揭示本质，但它本来就有，是你还没有发现和揭示，艺术家可不一样，本来就没有，如果他不创造就永远没有！

美能摧毁一切。

——在研究生毕业论文开题指导会上

斗志昂扬舒展起来。"

怎么凯旋？我先安排了一个猴儿的指挥，在它的指挥下，"千军万马"的猴儿阵都揪着前面猴儿的尾巴，雄赳赳气昂昂地经过国王熊妈妈的检阅台……

（三）

◎ 羚羊舞

我印象中没见过羊的舞蹈，更没见过羚羊的舞蹈。

羊，几乎是驯服温顺的代名词，羚羊与绵羊很不一样。羚羊四肢纤细体态优美，远途跋涉四野为家，灵活敏捷雄健刚强，性情机警耳聪目明，羚羊角有如戏曲武行的两根花翎，蹄小而尖又让人想起芭蕾的足尖。疾驰如飞像个小伙，回头凝望如同姑娘。

羚羊前腿的肘朝后，后腿的膝朝前，捕捉后腿的形象是必要的。让羚羊舞者双足立起半脚尖擦地前行，一步、一步的颗粒感表现出羚羊的刚健敏捷……

羚羊角直刺苍穹，是羚羊肢体的最高点，捕捉羚羊角形象是必要的。把羚羊舞者的双手解放，既是挥洒自如的前蹄，也是迎风而立的羚羊角。

（四）

◎ 豹子舞

我给豹子安排了一对夫妻，让它们推着一辆华美的辇车，辇车上覆盖着一张毛色光滑的虎皮，虎皮下藏着一窝小豹子，车上

小豹子们的舞蹈是重点。不要突出它们的"狼"性，要突出小豹子们的天真可爱。这样做还能使用上海舞蹈学校低年级的学生，发挥出他们高超的技术技巧。

（五）

◎ 斑马舞

马和骑手的舞蹈形象常为一体，马的舞蹈常见以人的脚表示马蹄，如马蹄刨地，以人的腿表示马的矫健步伐，如双腿轮换抬膝等。

用服装来表示出斑马纹，可以解放身体对马的模拟，然而，斑马的形象，斑马群的形象，在无边草原上的斑马群形象依然是编舞难题……我不让马站，不让马走，不让马跳，不让马跑，我让全部斑马群卧倒在草原上憩息，啊呀！罕见的舞台景象出现了……

童声合唱在广袤的蓝天下回荡，斑马群无拘无束自由闲散，躺在地面一起打滚儿，一起抖鬃毛，一起甩蹄儿，一起打吐儿，一起饮水，一起嘶鸣，一起伸懒腰，一起蹭痒痒……这一"马"的舞蹈视觉形象前所未有！

（六）

◎ 彩色斑马舞

童话是彩色的，让斑马们如同蜡笔也"彩色"起来。

童话是夸张的，让彩色斑马们昂起高傲的头，撩起矫捷的蹄，甩起欢快的尾，舞出仪式般的盛装舞步，在行进中勾勒马的身姿，

在飞奔中闪烁马的身影……

彩色斑马的舞蹈要"成龙配套":你是马腿我就是马蹄,你是马首我就是马尾,你们是马的横排我们是马的纵队,你们是马的"舞蹈"我们是马的"杂技"……

整体看,"彩色斑马舞"更像是狂欢节里的一个表演节目。

我的作品无论题材体裁怎样变化,人,永远是第一位的。

在我的心目中,生活是彩色的,人是彩色的,人的灵魂是彩色的,所以,收藏人类美丽灵魂的艺术作品也必将是彩色的,就像那一群彩色的斑马,绽放着耀眼的光芒!

(七)

◎ 斑马女儿舞

我要给 24 位芭蕾舞的孩子们编一段"斑马女儿舞",基本框架要保持古典芭蕾注重展示的品质,下肢多运用开、蹦、直的线条,表现出马腿的修长,双臂在不超出芭蕾七个手位的基础上融入蒙古舞的"柔臂",这样看上去既端庄、疏朗,又为其工艺品般的"外壳"注入了一种内在的别样韵味……

表现马腿要集中火力,要把 24 位姑娘的 48 条腿聚集在一起,但又不能像百老汇,怎么办?拉斐尔《嘉拉提亚的凯旋》油画中最底部的那位天使唤醒了我,我让她们一字横排全躺下,所有脚朝向观众,双腿左前右后轮换曲直,人和人彼此之间腿脚交织盘旋,整体看上去有如埃塞俄比亚的脏辫,也像一排马尾缓缓扫地,

写在舞剧《野斑马》首演前
（2000年）

- 中国舞剧多以名著、传说、神话故事以及近代革命事迹中寻找并提炼题材。选择《野斑马》是为了便于舞剧描写，便于通俗易懂，便于向海内外推广。
- 国外舞剧名著多产于芭蕾舞，也是以文学名著、神话故事改编为多，但一部舞剧全部是动物却少见。通过动物与动物之间的矛盾、斗争来揭示人的思想和情感也是舞剧所擅长的。故，我们选择了这一题材——《野斑马》。
- 我们争取使这部舞剧做到雅俗共赏。既是中国的，亦是世界的；既是今天的，亦是永远的。

如果动作变化并加速，会呈现马蹄飞奔、排山倒海的超现实景观，这种"马蹄梳辫子"的编排令人异常兴奋，因为观众会意识到，这样的万马奔腾是演员们躺在地下表现出来的，这样的万马绝尘的雄性气势是一群斑马女儿们表现出来的。

在古典芭蕾的框架里，融入现代舞的地心引力、呼吸收放，使"古典"看上去有了些许时代感和编导的创作个性。

（八）

◎ 狐狸精独舞

狐狸的名声不好，所以叫狐狸精，其实，只不过是美得令人心慌意乱而已。

形象要强调狐尾和浓艳……

狐狸精舞主要突出舞姿妖艳，既夸张诡异又细腻妩媚，要选个子大有舞感的演员，肩胛骨要开，要开到能产生怪异美，十个手指要带上比手指还要长的指甲，用十个手指蒙着她的面颊，上下左右拨弄面颊使之变形：忽而如水母开合，忽而如珊瑚漂移，忽而吊眼眯笑，忽而垂眉含羞，忽而是花蕊绽放，忽而是蛛网密布，忽而半张脸苦半张脸甜，忽而手指尖挑眉毛手指缝抛媚眼……

狐狸精在舞剧中就是一个色块，要美得刺眼，坏得鲜明。这个色块是起搅和作用的。阴谋是她设置的，悲剧是她制造的，然而，面对悲剧她也是第一个反省和觉悟的。

（九）

◎ 追杀舞

音乐要气势磅礴，要使用管弦乐队、男声合唱、女声合唱、童声合唱，总之，

童话版舞剧《野斑马》

可以振聋发聩的"重金属"。

舞蹈要大兵压境，穷追不舍。

在阵容上，动物王国倾巢出动。要突出阵列：金丝猴方阵、金丝雀方阵、黑鹰方阵、白鹅方阵、羚羊方阵、老鼠方阵、豹子方阵……

在调度上，首先给予常规：从舞台上场门至下场门的追杀方阵持续不断，让观众猜不透动物有多少，队伍有多长，尽量使气氛有一种压迫感，愈来愈膨胀的肃杀与愈来愈收缩的恐惧融合，令人毛骨悚然……

然后打破常规：追杀的队伍从舞台后区向观众正面渗透蔓延，如遥远的地平线涌动出的黑云，加之光效和声效的电闪雷鸣，使得舞台景象有如立体的宽银幕电影和远近透视的 3D 效果，仿佛整个剧场是一个有机体，艰难地大口喘气，承受着随时五脏崩裂的痛苦，令观众和被追杀的斑马女儿一样，身临绝望境地……

在对比上要时时处处，像层层山峦不能让观众一眼看透。

众动物强大，代表"恶"，是暗色块，斑马姑娘弱小，代表善，是亮色块，恶的暗色随时吞没善的亮色，使亮色隐隐约约、忽隐忽现……

剧中没有出现过的动物，如黑鹰、老鼠等也能出现，一是为了映衬已出现过的动物，二是为了延展动物世界的种类。

写在童话舞剧《野斑马》首演前
(2014年)

- 2000年12月1日，我创作的舞剧《野斑马》在上海首演。那一年是龙年，可我回到山西老家时，却发现老母亲在家里到处都贴满了她剪的斑马的剪纸，我懂得，这是她对儿子的爱，也是她对生活的爱！
- 我母亲今年已经九十七岁了，从她的童年算起来，剪纸已有九十多年的历史，母亲剪纸时必定哼唱着山歌，她所剪的子鼠、丑牛、寅虎、卯兔、辰龙、巳蛇、戊马、未羊、申猴、酉鸡、戌狗、亥猪都在唱歌，真是山欢水笑、万代春秋！
- 十四年后的今天，我和作曲家张千一先生以人民币壹圆的价格将舞剧《野斑马》演出权出让给北京市教委，目的只有两个：一是想告诉我们的孩子，中国的公民要遵守中国的法律，要维护知识产权和作品著作权的尊严；二是教育我们的孩子热爱大自然，保护大自然，敬畏大自然。这也是我们民族一辈又一辈对求真、向善、塑美的传递！
- 经于大雪等青年编导们的努力，《野斑马》又成为由中国孩子演绎的中国第一部童话舞剧，我很期待！

各类动物追杀使用的"武器"要贵族化,对比出野斑马的天然,"武器"要夸张,有的可以夸张到比动物的体量还要大好几倍。

各类动物在追杀中的舞蹈动律只有一点是相同的,那就是行进,除此以外要遵循各类动物自身的习性和特征,最好挖掘出在剧中不曾出现过的形态,令观众惊讶并叫好,如羚羊四蹄离地的弹跳、白鹅的骑士气质和金丝猴闪电般的飞跃……

为营造出队伍整体的行进(全景),有时需要局部短暂的停留(特写),这样会使得整体景象浩浩荡荡,并有利于人物的性格刻画。

在情感上,首先是煽动,狐狸精的蛊惑人心和动物们的义愤填膺,为暴风雨的来临营造出不安……

斑马女儿为了给野斑马报信不顾一切地奔跑……

熊妈妈为了得到最后一张野斑马皮,不惜一切代价地率领动物王国去追杀围剿……

狐狸精射杀斑马女儿,按说野斑马完全可以逃脱了,但是,它还是回来了,回来寻找和守望斑马女儿的尸首,理由只有一个,那就是——爱!

剧终,让崇高落在真、善、美!

(十)

◎ 马蹄三叩

双人舞的核心是托举,也可以不是托举。用搂搂抱抱表现马

的相爱很无聊，托举再好看也没有用！

应该是马的脖子，但人的脖子太短了，表现力有限，也只能是用两个人的后脖子靠一靠，令观众意识到而已。对，应该用马蹄……

打破古典芭蕾惯例，尝试"贴地"双人舞，将高难度技巧与斑马体态习性融为一体，"马蹄三叩"要成为一对斑马恋情的标志性动作。

"马蹄三叩"要浓墨重彩。让野斑马坐卧着端详躺在地面的斑马女儿，斑马女儿用左脚当蹄轻叩野斑马。一叩蹄，是野斑马的肩，二叩蹄，是野斑马的头，三叩蹄，是野斑马的臂，每一叩蹄，野斑马都伴随身体的颤动……

"马蹄三叩"要成为显著的情感符号，在爱情的双人舞时是撩拨情感、调情嬉戏，在离别的双人舞时是依依不舍、叮咛嘱托，在诀别的双人舞时是阴阳两界、魂牵梦断，在舞剧演出结束后，谢幕的双人舞时是"天长地久有时尽，此恨绵绵无绝期"，亦是"在天愿作比翼鸟，在地愿为连理枝"！

六

◎ 在上海开的《野斑马》研讨会上，赞扬话多，批评的话少，但有一个人提了个意见让我一时语塞。他说："人物设置不合理，动物王国里的国王不应该是熊妈妈，应该是狮子或者老虎。"这时作曲家张千一插话说："不一定吧，老鼠也能当国王。"我没说话，但心里感到很解气。会后我对张千一笑着说："你怎么没说蚂蚁呢！"

让灵魂跟上·张继钢论艺术

04 ——部分

广西民族音画
《八桂大歌》

导演手记（2002年—2003年）

ZHANG
JIGANG'S
ART
THEORY

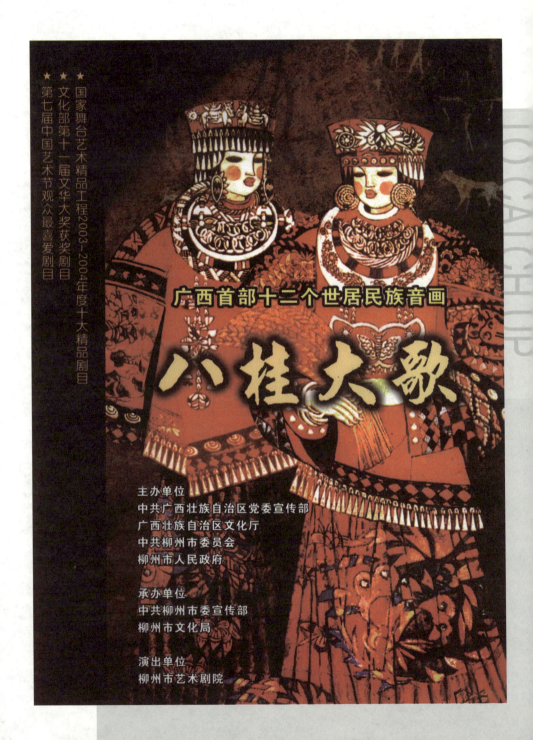

一

广西和别的省份不太一样,歌的海洋体现在爱唱歌的人特别多,无论是柳江两岸,还是鱼峰山下,每天都有成片成片唱歌的人。

老百姓唱歌是有选择的,他们有些歌儿唱,有些歌儿不唱,我们是想让他们唱我们的歌呢?还是不想让他们唱我们的歌?我们的主观愿望是想让他们唱我们的歌,但我们的创作观念和方法似乎是不想让他们唱我们的歌,因为,我们居高临下,已经不会为他们创作歌曲了,只会或者说只剩下说教、宣教、道理、教化、概念化和空洞化了。

——与刘沛盛、符又仁、黄淑子、曾宪瑞、梁绍武、麦展穗、胡红一、农冠品等广西词作家讨论歌词

二

我们缺少的不是创新精神,而是创新能力。普遍的"从众"心理在生活和艺术领域根深蒂固,使得人们对创新概念认知都很困难。

三

快成套路了,说了太阳说月亮,说了金光说银光,说了阿公说阿婆,说了阿哥说阿妹,说了高山说大海,说了黄河说长江……

看了第一句能想到第二句,听了第一段能想到第二段,你这样写我这样写,长江以北这样写,长江以南也这样写,三十年前

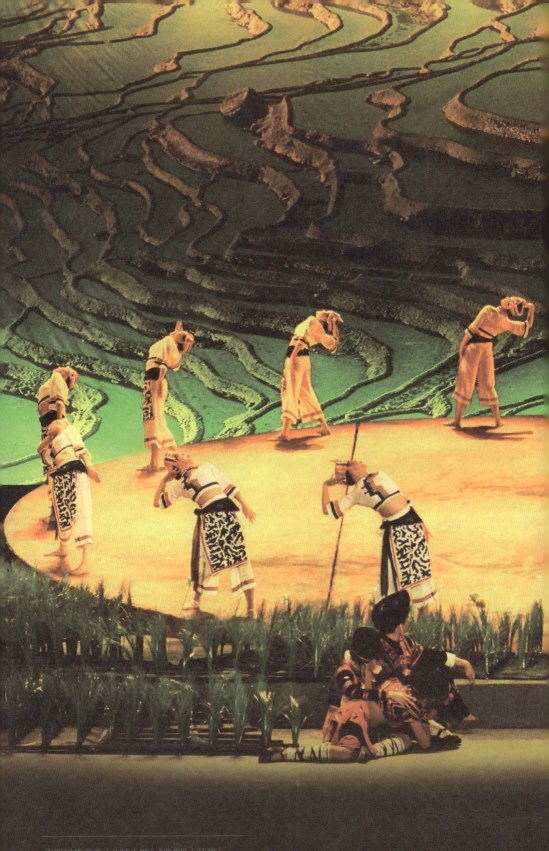

广西民族音画《八桂大歌》"收割"(壮族)

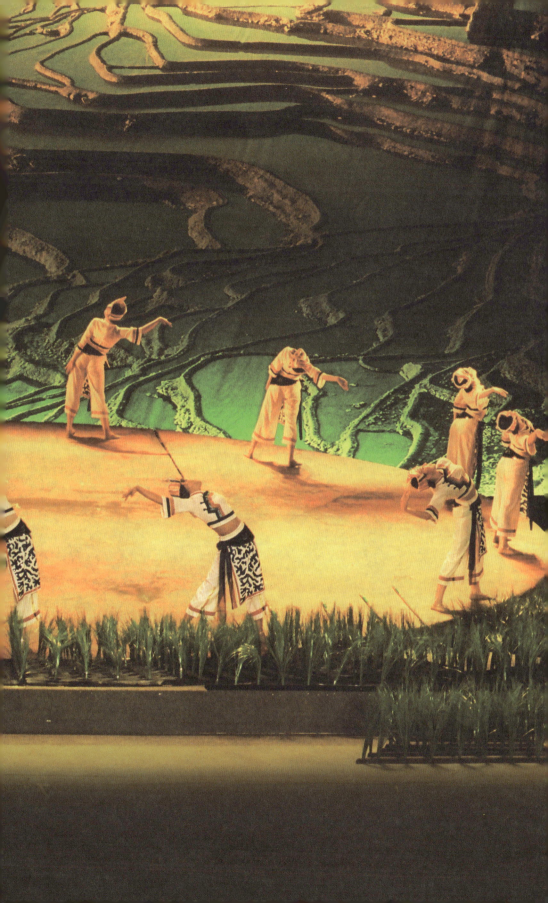

这样写,三十后还这样写,即便换了个把词,但套路是前人的、别人的,是老的旧的。

<p style="text-align:center">四</p>

用人民的语言塑造人民的形象,用人民的歌声礼赞人民的生活,是我们的艺术追求。

我们都要记住,这就是《八桂大歌》的创作原则。

什么是人民的语言?山西民歌说忠贞是"油锅锅点灯半炕炕明,烧酒盅盅挖米俺不嫌哥哥你穷",说相思是"难活不过人想人",说离别是"紧紧地拉着哥哥的袖,汪汪的泪水肚里流",说挂念是"东山上(那个)点灯(呀),西山上(那个)明,称上的(那个)梨儿(呀),亲哥哥送不上(那)门……"

人民的语言是生活中活生生长出来的,不是词作家硬生生"概念"出来的。

<p style="text-align:center">五</p>

《八桂大歌》歌什么?我想,要选择人类的永恒主题,那就是劳动和爱情。上篇"劳动当歌",下篇"天地有爱"。

广西民族音画《八桂大歌》"收割"(壮族)

广西民族音画《八桂大歌》获奖材料

- 2004年，荣获第七届中国艺术节"文华大奖"
- 2004年，获观众最喜爱剧目奖
- 2004年，获2003—2004年度国家舞台艺术精品工程"十大精品剧目"
- 2008年，荣获第十届广西精神文明建设"五个一工程"戏剧类入选作品奖

六

这样赞颂时代是不错的:"扯住月亮不让走,看看今日我广西……"

这样赞颂劳动是不错的:"劳动全靠这双手,养猪猪长肉,绣花花儿秀……"

这样赞颂爱情是不错的:"都是情歌惹的祸……"

七

山西有一首民歌叫《骂鸡》,借题发挥,骂鸡实际上是在骂邻里,先不要说歌词,单说这方式就很可爱。

我看广西生活中的骂人也很泼辣。就骂人而言也有地域性格,北京话骂人不带脏字是要噎死你的,河南话骂人"咦……"是扯出来的,秦腔骂人是喊出来的,汉调张嘴像生气开口像骂人,上海话骂人是嘴皮边儿炒豆子蹦出来的,东北话骂人是一句就整死你,吴侬软语不"骂人"但嘟嘟囔囔能气死你,山西话骂人是弯弯绕一句起头翻箱倒柜八辈子重来……

广西话怎么骂人,我还在观察,但可以指桑骂槐,比如写一首《骂情歌》,正话反着说,也能表达爱情。

八

印象中的西南爱情是一群一伙儿的,喊喊叫叫打情骂俏,搂搂抱抱活蹦乱跳,能不能让爱情的舞蹈单纯、再单纯,比如《摆呀摆》,摆出俏皮,摆出风韵,摆出阿哥心中的涟漪。能不能让

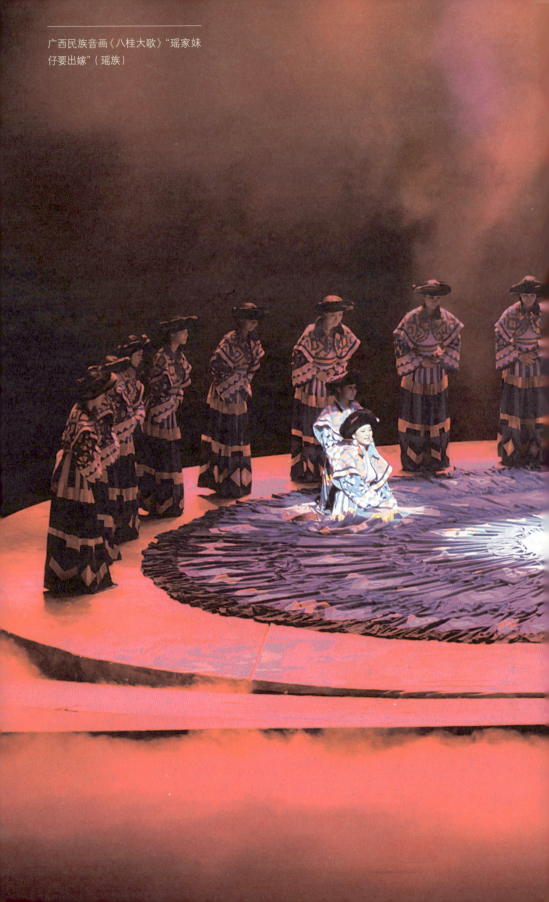

广西民族音画《八桂大歌》"瑶家妹仔要出嫁"(瑶族)

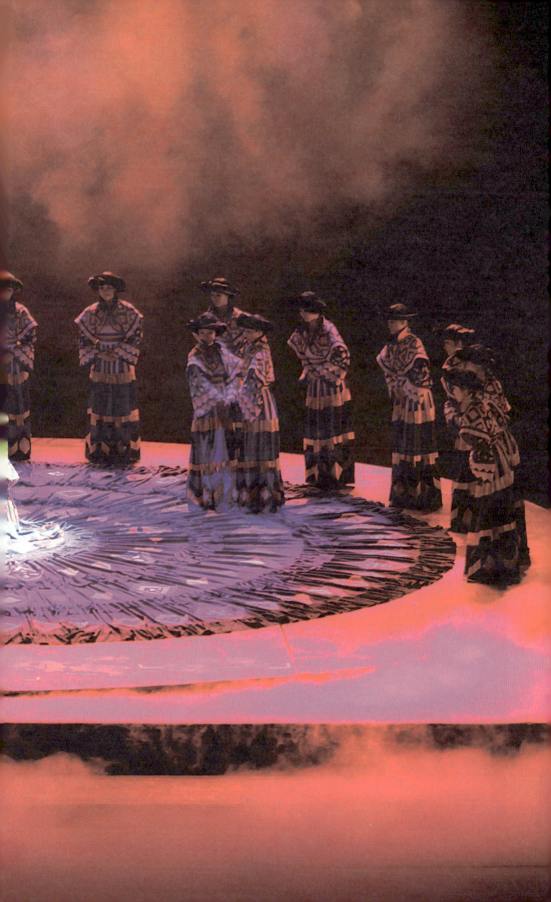

广西民族音画《八桂大歌》演出年记
（2014年4月19日）

- 2003年4月11日首演
- 2003年整场巡演52场
- 2004年整场巡演30场 定点演出291场
- 2005年整场巡演27场 定点演出289场
- 2006年整场巡演48场 定点演出266场
- 2007年整场巡演83场 定点演出323场
- 2008年整场巡演71场 定点演出286场
- 2009年整场巡演80场 定点演出338场
- 2010年整场巡演72场 定点演出308场
- 2011年整场巡演36场 定点演出293场
- 2012年整场巡演23场 定点演出296场
- 2013年整场巡演148场 定点演出301场
- 2014年整场巡演33场 定点演出90场
- 2014年4月19日是《八桂大歌》第3785场演出

爱情的舞蹈浪漫，再浪漫，比如《网住两条鱼》，两条鱼是一男一女，多浪漫！

九

限制是天才的磨刀石。

把演员规定住，让七个女演员扛着一根扁担舞蹈，又整齐又好看又有风格又有情趣。

把演员规定住，让几十个男女演员坐成一个大横排，坐着舞蹈，靠着舞蹈，用头舞蹈，用手舞蹈，明明是人挨着人，可让观众感觉到人背着人；明明是男女有爱，可让观众感悟到《天地有爱》。

十

舞台美术在哪里？可以在演员的手里，每人举一个高高的甘蔗，人多了就是甘蔗林，把甘蔗林举起来，是甘蔗长大，把甘蔗林放下来，是人在长大。这就是人和大地的关系。

十一

舞台美术在哪里？可以在演员的身上，让瑶家妹仔的裙子铺满整个舞台，令观众联想到孔雀开屏。

十二

在生活中，少数民族的服装颜色是用加法，在舞台上，少数

民族的服装颜色要用减法。为什么？因为颜色多了会淹没主色调。

十三

我们以前创作的民族音乐剧《白莲》中的很多舞蹈都被人模仿，或者说被抄袭了，现在到处都在演《盘歌》，到处都在模仿《银落舞》，谁也不愿意追问舞蹈的银落是从什么时候开始的，抄袭者反而成了创新者，只有抄袭者自己心里明白，这好东西是怎么得来的。

我知道，我们还要被模仿，被抄袭，我们可以拭目以待。

被人模仿，我们的心里还多少有些骄傲，被人抄袭，我们的心里又有多少愤怒和痛苦啊！

十四

用投机取巧的"创新"换取"功利"就像易货市场，谁不想捡个便宜呢？

摆在鱼龙混杂的地摊上还成了个无名氏，得利的是市侩，被侮辱的是艺术家！

十五

"越是民族的，就越是世界的"，这句话以不可置疑的地位在中国文艺界广为流传。其实，这句话像个问号在我的脑海中始终没有拉直。

就学术而言，民族性不能解决所有问题。爱国主义情怀代替

不了艺术质量；自成体系的价值所在只能是百花园中的一朵；经典的意义不仅在于穿越古今垂范三界，还在于超越时空普照四方；求真、向善、塑美是基色，开启人类先河引领世界风尚才是主色调。

就艺术而言，"民族的"概念好理解，那是指"独特"问题，具有鲜明的排他性。但"世界的"概念范围清晰而性质模糊。

两个"越"是表示程度，第一个"越"可能是指"古""老""旧""陈""传统""根脉"；第二个"越"就令人费解了，是指"奇特"？还是指"影响"？还是指"引领"？如果是"奇特"，那么和"古""老"有逻辑关系，如果是"影响"，那还要看质量，如果是"引领"，那还要看价值观和经典意义。

若两个"越"是这样表述的就符合逻辑不难理解了，"越是民族的就越是独特的""越是民族的就越是与众不同的""越是民族的就越是独树一帜的"。

不妨以我的两个作品为例做个简单分析。舞蹈作品《千手观音》既具有民族性，也具有世界影响，而杂技作品《肩上芭蕾·东方的天鹅》就不具有民族性，但具有世界影响。可见，民族性与世界性没有必然的逻辑关系。

再如，"熊猫""花木兰"具有民族性，美国人以中国民族元素拍出了《功夫熊猫》《花木兰》，这两部电影既有中国的民族性，也有世界影响。然而，这个世界影响显然不是由民族性决定的，而是艺术质量决定的。

如上，即便具有世界影响，也还不能说是"世界的"。

"越是民族的，就越是世界的"作为一个完整概念，起码还

学子同席

(空间思维)

音乐创作思维不是扁平思维,这一点从音乐给人的感受中就可体会到。纸面上看去,旋律是个单线条,听觉传导入脑海里的便是空间景象,在景象中仿佛看见了现场,还看见了形状、颜色,感受着味道、温度,我们常把这些笼而统之为感情,其实远不止这些,当然用感情来归纳也没有什么不对,但这种认识对音乐欣赏没什么损害,对音乐创作来讲就空洞肤浅了,甚至是荒谬,因为极有可能成为貌似正确的误导。

音乐思维是空间思维,是一种既抽象也具体,既空间也时间的幻象。《春江花月夜》诗的景象是唐代诗人张若虚所描写,诗让我们看见了东方的、中国唐代江南的"春江潮水连海平,海上明月共潮生,滟滟随波千万里,何处春江无月明",感慨着"江畔何人初见月?江月何年初照人?人生代代无穷已,江月年年只相似"。但《春江花月夜》的音乐写作者却不是张若虚同时代的人,据说是隔了三个朝代的晚清诗人、画家姚燮所作,这就对了,诗情画意!这个思维既是诗人的思接千古,也是画家的视通万里,还是音乐家的情景交融!显然,这种创作思维不是扁平的,而是立体的空间思维。

仅琵琶一个乐器演奏就可感受到那个遥远的空间,更何况众多乐器配合共鸣了,感受到的何止于看见遥远,简直就是身临其境!

听这首音乐，脑海里的幻象是一幅发了黄的长卷，它只属于唐代。这首音乐起兴就宽广，能即刻把我带入春、江、花、月、夜……让我既看见了张若虚，也看见了姚燮。抬头，是唐代的皓月当空，远望，波光潋滟的江面撩拨着我的情思，一阵晚风吹来拂过我的面庞，让我感受着唐代温暖的一丝惆怅和凉意……

这空间桥梁是音乐为我们架起来的，往回看通到大唐，往远看通到当代，还会通向更加遥远的未来。

人们怎么评判当代作曲家这个音乐是那个朝代的，而那个音乐就不是，这个音乐是属于那群人的，而那个音乐就不属于。我想，只能凭借对音乐的空间画像来判断，这个"空间画像"的架构基础是文学、戏曲，是传说、故事，是经典、史料，是民风、民俗共同滋养储备的，况且"秦时明月"还在映照，"汉时关"依旧存在。作曲家的基础宽广厚实或狭窄肤浅，必然使得音乐作品景象相去甚远。

空间景象大概是了，但精细处还有计较，这就是质量的纯度。整体上音乐是那个朝代的，但个别音符像这个时代的也会刺耳，这种现象在节奏、速度、配器等方面也会有所表现，尽管是个

别和些微，也会让人难过，就如同人的肌体，不论器官重要次要，哪里难受都难过。

作曲需要空间思维的抵达，最好能身临其境，还能去感同身受。不然，仅凭"感觉"是靠不住的，仅是"感情"二字是说不清楚的。

——与作曲家董乐弦等人茶叙

ALLOW
THE SOUL
TO CATCH UP

有以下问题值得深入探究：

1. 民族性与世界性
2. 民族性与时代性
3. 民族性与地域性
4. 民族性与阶段性
5. 民族性与个性
6. 民族性与风格

十六

竭尽全力强调民族、民风、民俗，是《八桂大歌》的使命使然，内容使然，风格使然，是"这一个"的典型性使然。

十七

写一方水土要风土风貌，写一方人要风情风骨。

画家写生先取景，景中有人也可，无人也可，但有了人文才美，有了人文才有了气韵。

同理，民族舞蹈作品仅有风土风貌是远远不够的，千万不要以为有了风土风貌就能创作出好作品，好作品一定要看见人！那么问题来了，人是怎么入画的？或者换句话说，人文是怎么产生的？为什么会有这样的现象，舞蹈明明是人演的而却看不到人呢？

《八桂大歌》不能空洞，让"人"站起来。让"人"有风骨还有风情万种。

写在《八桂大歌》演出前
（2003年）

- 用人民的语言塑造人民的形象，用人民的歌声礼赞人民的生活，是我们的艺术追求；
- 劳动创造了生命，所以"劳动当歌"！是广西各民族兄弟勤劳、智慧、勇敢、奋斗，创造了《八桂大歌》，也创造了他们自己。在"劳动篇"里，您将看到翠绿的秧苗、金色的稻谷、瑶家的水车、京岛的虾灯……
- 爱情编织着梦想，所以"天地有爱"！是广西各民族儿女的相知、相思、相亲、相爱，谱写了《八桂大歌》，也谱写了他们自己。在"爱情篇"里，您将看到瑶哥的项圈、苗妹的银饰、侗寨的竹楼、壮家的秋千……
- "民族音画"，也可称为"民族歌会"，它是一种艺术样式，每一首歌就似一截生命的历程；每一段舞就如一幅生命的素描。
- 岁月如歌！八桂如画！

十八

舞性从何而来？

我读大学时，我们编导系的同学四处找音乐，是找音乐吗？是，也不是。其实，是找灵感、找题材，也是找舞性。

舞蹈编导选择音乐很挑剔，那是因为有些音乐有舞性，有些音乐无舞性，有些音乐能激起身体的动感，有些音乐则不能。简单地说，舞性就是身体想动。那么，音乐的舞性是什么呢？音乐的舞性与主题无关，与内容无关，与结构无关，与快慢无关，与时长无关，但舞性一定与音乐的旋律、情绪、节奏、配器共同合成的律动有关，律动是舞性的关键词。

十九

用已有的艺术形式很难归类《八桂大歌》，有歌有舞却不是歌舞晚会，也不是歌剧、舞剧、音乐剧、音乐舞蹈史诗，似乎称之为"民族音画"较为妥帖。

民族音画，要描写自然风光，笔触重点落在广西山水；要抒发人文情怀，笔墨重点渲染八桂民风。在劳动中歌唱，在爱情中舞蹈。

音画，可以巨幅画卷，也可精致小景。

音画，可以远观，也可近看；可以历史，也可未来。

音画，较之于歌舞晚会主题更集中，结构更严谨，较之于音乐舞蹈史诗更像散文。

二十

我算了一下作品的时长,已经是四个多小时了,这不行,要精选,此时此刻的标准就是好看好听。好看,包括视觉感官和联想;好听,包括听觉感知和意味。

二十一

对于我,艺术如"家"!

创作,是我的生存方式;尝试,是我的生活乐趣;创造美,是我的使命;创造前所未有,是我的生命尊严。

看到我的作品,如同看到我的家庭成员,数一数,数量已经不少了,有的还留在"家"里,有的已然走向了世界……

我清楚,时间只记住精品,艺术只承认一流!

让灵魂跟上·张继钢论艺术

05 部分

舞剧《一把酸枣》

编导手记（2002年—2004年）

舞剧的经典在哪里
取舍 青灰色是主色调
的王国里
重复

ZHANG JIGANG'S ART THEORY

FOLLOW THE SOUL TO CATCH UP

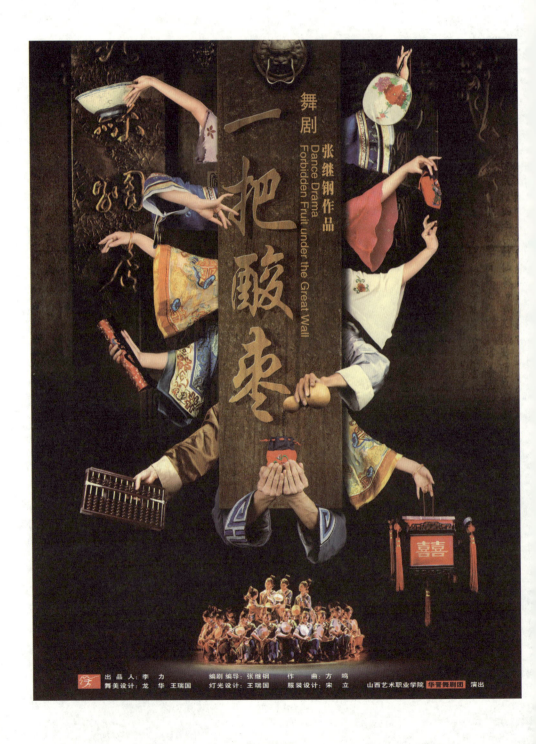

一

中国舞剧的数量大约也上千上万了，能留下来的如芭蕾舞剧《红色娘子军》《白毛女》，也和那个特殊的"文革"时期有关联，很多人看这两部芭蕾舞是看"革命样板戏"，是回味他们还"年轻"时的那份亲切时光。

为推动中国舞剧的发展，国家举办了很多的会演和比赛，但时间能说明一切，很多作品获奖以后的归宿是刀枪入库、马放南山。

中国舞剧的经典在哪里？我们不能指望"瞎猫碰上死耗子"，要有创造舞剧精品的信念和勇气，有创造舞剧经典的生活累积和学术准备。

实际上，舞蹈界在中国是个小圈子，影响十分有限，相当多的人不看甚至不知舞蹈为何物，舞蹈界的"繁花似锦"也不过是墙内的自得其乐。

艺术家的赤诚使我热盼着——

让中国舞剧走下去，走进千家万户；

让中国舞剧走出去，走遍世界各地。

二

一脚踏回娘子关，扑面而来的乡土乡情令我沉醉！

"汾河流水哗啦啦，阳春三月看杏花，待到五月杏儿熟，大麦小麦又扬花"……

蜿蜒起伏、浑然天成的太行、吕梁山脉坦荡着凝重和自信；层层叠叠、错落有致的寺庙亭台缭绕出清幽和包容；缓缓流向远

方的汾河水好似一条玉带,恋人般地把龙城轻轻系裹;一曲高亢激越、委婉动人的山西梆子升腾起这一方水土最为质朴的情怀……

这一切,还是那般天高地厚,还是那么宁静悠远,这就是我永远的乡愁——山西。

三

2002年夏天,我再次回到了山西,家乡人多次邀我创作一部舞剧。带着这份乡情我开始了漫漫的创作之旅,没想到一扎进去就是五年……

长期以来,我一直在想,舞蹈究竟是做给谁看的?一个舞剧到底能够演出多久?为此,我一直在努力去做,让舞剧走出去,走遍世界各地;让舞剧走下去,走进千家万户;让舞剧长久演下去,甚至比我们的生命更长久,使之真正成为人民大众所喜爱的艺术,为时代奉献最好的精神食粮。

四

选择与取舍

(一)

这片蕴含着深厚文化积淀的沃土,曾给过我无穷的滋养和取之不竭的创作财富,正如艾青的诗句"为什么我的眼里常含着泪水,因为我对这片土地爱得深沉"。

离开山西前,我创作了近百部作品,舞蹈《元宵夜》(合作)、

《黄河儿女情》(合作)、《母与子》(合作),形成了继文学"山药蛋派"后山西歌舞的"黄河派",让山西舞蹈在全中国扬眉吐气。

这次创作舞剧,要坚持我一贯的"不重复别人,也不重复自己"的创作原则,看来,要把"黄土风情"推开去。

(二)

这几年人们谈论晋商很多,莎士比亚的《威尼斯商人》也常常萦回在我的脑际。山西商人,引起了我的强烈关注。

面对晋商,令人起敬。五百年前就是这块今天看起来并不是很发达的土地,竟然造就出"纵横欧亚九千里,驰骋商场五百年"的山西商人,他们恪守着"诚信为本,以义制利"的经商理念,创造了中国乃至世界商界的奇迹与辉煌,赢得了"汇通天下""海内最富"的美誉。

带着"商人",我走进了乔家大院、曹家大院、王家大院、常家庄园。一座一座院落虽经风雨剥蚀,但雄风霸气依旧能从青砖老墙里散发出来,一个一个雄才大略的晋商巨贾,也在褪色的老照片中与我对望,似乎在呼唤着我……瞬间,我的眼前出现了浩浩荡荡、背井离乡走西口的人流,好似杜甫诗中"车辚辚,马萧萧,行人弓箭各在腰,爷娘妻子走相送,尘埃不见咸阳桥"的景象。而后,瞬间又闪回到大漠古道,我看见了千峰万峰的骆驼,载着晋商辉煌成功的一代商人衣锦还乡时的磅礴气势,这一去一回,去去回回,埋藏着数不尽的辛酸苦辣、刻骨的爱恨情仇、传奇的生死离别!

学子同席

【悲剧意识】

写人类的悲剧,不要用悲剧的面孔去写,那样将会脸谱化。

写人类的悲剧,应该当作颂歌去写,为什么?因为它(悲剧意识)已经深刻意识到了它(悲剧)是人类的悲剧,这就是一个觉醒。我写苦难,我的音乐旋律也很苦难,那是脸谱化的。我写苦难,我当作颂歌去写,因为,我已经认识到了那是苦难,就是人类的觉醒。我为什么不去颂扬它呢?
观念的落后是落后的根源!

初听起来很费解,你难道不是反人类?反人道吗?明明是悲剧,你却要颂歌体去写?要知道,人类的觉醒就是悲剧的结束颂歌的开始。

为什么不能用类似"56 15 3— |"(电影《大决战》音乐)的音乐写延安写抗日?很美好!使我想到延安的曙光,天是那样的湛蓝,云是那样的洁白。写东方主战场的音乐不必具体描写国民党时期的东北、日寇铁蹄、烧杀掠抢,因为它已经有伟人了,伟人是那个时代的代表,你怕什么呢?这就是人类的曙光!音乐要和具体内容拉开一定的距离,要描写时代的宏大,把具体交给影视画面。

如果描写第二次世界大战,你应当看到正义的力量,看到斯大林、

丘吉尔、罗斯福，看到马歇尔、艾森豪威尔、巴顿，还要看到东方的毛泽东、周恩来，也要看到后来抗日的蒋介石，有这样一些巨人，人类能毁灭吗？毁灭不了！所以，你说应不应该当作颂歌去写？

抗日战争已经过去七十年，今天的中国已然屹立在世界的东方，用艺术语言回顾历史要更理性、自信、平和，这样的文化中国形象多么伟岸！是真正的巨人！老是啼哭，老是声嘶力竭的仇恨和龇牙咧嘴的痛苦，这不是新中国没长大，是艺术家没长大。这使我想起了温克尔曼的话，"高贵的单纯和静穆的伟大"，还有"在希腊人的造像里那表情展示一个伟大的沉静的灵魂，尽管是处在一切激情里面"（温克尔曼《关于绘画和雕刻艺术里模仿希腊作品的一些意见》）。

"二战"结束的纪录片里，攻克了柏林，喇叭"咔、咔、咔"地响起来，在废墟上正在搬石头的老太太，听到了喇叭在广播，意思是说，从今天开始战争结束了！老太太搬着石头动都不动，像一尊雕像，什么表情都没有，眼泪默默地流了下来，多动人啊！老太太痛哭？不好，高兴地笑？不好，山呼万岁？不好。

深刻和深沉在于那个老人没有表情，只有石头的沉重、眼泪的静悄悄。你看，石头落地了吗？没有，还抱着，老人没有如释

重负，结束了绝望依然不知如何生活下去，还是沉重，也许更重，哎呀，太好了！

所以，我在做《为了正义与和平》的时候，一个女人用石头盖房子，像个小孩一样用搭积木盖房子，把倒在地上的树枝扶起来，重建家园就像搭积木一样，说明这个女人的精神状态已经接近崩溃，也说明她像孩子一样希望有个自己的家园。

你看《圣经》讲福音，是讲耶稣受难，那就奇怪了，讲福音干嘛要讲耶稣受难？我觉得，如果不是这样，那才奇怪呢！

——与编导、作曲家、摄影师们茶叙

（三）

"哥哥你走西口，小妹妹我实在难留，手拉着哥哥的手，送你送到大门口……"我在 1987 年创作过皮影双人舞《送情郎》，三分钟的作品让观众泪流满面，那时，我只知道走西口是讨生活，谁料想那是闯天下。

（四）

许多朋友善意地一再提醒我，别给自己找麻烦！商人唯利是图没有崇高，他们钩心斗角尔虞我诈，用电影、电视剧来表现更为合适，恐怕用肢体语言表现费力不讨好。

我何尝不知其艰难和面临的挑战呢？但我以为艺术是表现人的世界，舞蹈则更为凝练和浪漫，用舞蹈语言去刻画商人的成长历程和表现人物复杂的内心世界，也许会更有味道。

（五）

◎ 抓住一家人

一个东家寡妇殷氏，一个傻少爷，一个管家，一个童养媳酸枣，一个小伙计，让这一座院落五个人纵横交错纠缠不清。故事，就在这院子里的青砖老墙下悄然发生……

（六）

◎ 拽住两条线

一条线是光明正大的，是小伙计由长工逐渐历练为巨商；

第五部分 舞剧《一把酸枣》

089

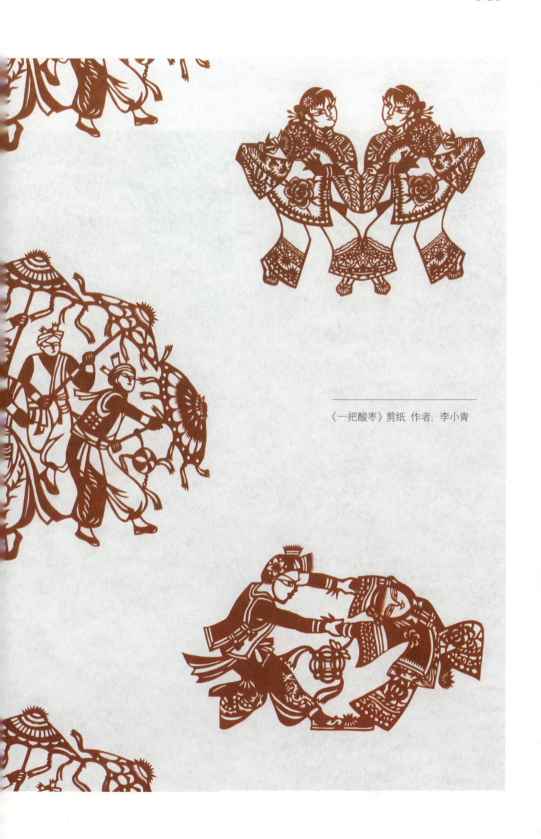

《一把酸枣》剪纸 作者：李小青

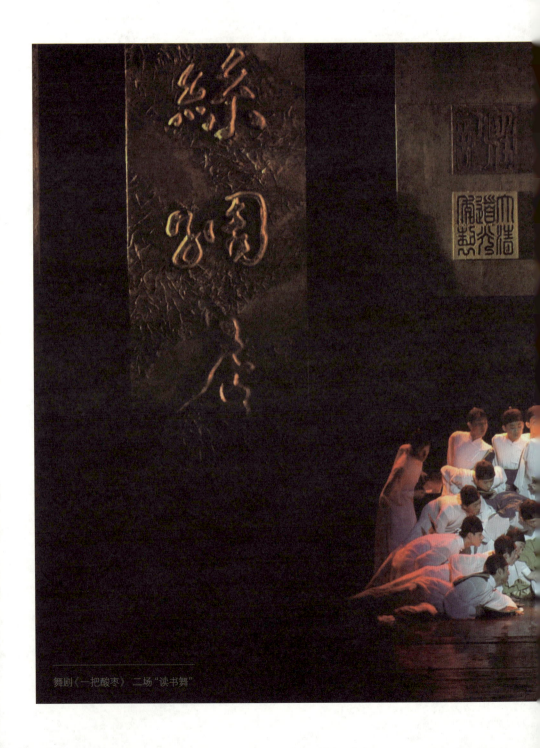

舞剧《一把酸枣》二场"读书舞"

第五部分 舞剧《一把酸枣》

091

ALLOW THE SOUL TO CATCH UP

一条线是偷偷摸摸的,是酸枣与小伙计"见不得人"的相爱、相思、相见、相离和相诀。

(七)

◎ 攥紧一把酸枣

酸枣,野生土长,核大肉少皮薄,不能吃只能咀嚼。

酸枣,可酸甜、可苦涩、可传情、可许身、可信物、可相思、可立誓、可下毒……一颗一颗地咀嚼是恋歌,一颗一颗地吞咽是绝唱!

一把酸枣是剧名,也是最重要的贯穿物件。

一把酸枣,终身的契约。

(八)

原创是极其困难的,因为必须找到那种只属于"这一个"的语言表达方式。明清时代,山西商人"深藏不露,密不外宣",以致今天所能够看到的只是在一些私人信件和一些账目中留下的只言片语,很难找到关于他们成就大业的完整描述。

什么是晋商的精神和魂魄呢?翻阅着晋商的家规、商律、文字、图片,游走在大院的各个角落,穿梭在平、太、祁(平遥、太谷、祁县)的大小票号,从蛛丝马迹中我悟出了"汇通天下",从羊圈马厩中我看见了"勤俭持家",从诚实守信中我理解了"清规戒律",从富甲一方中我读懂了"五壶四把"。

五
青灰色是主色调

里希特说:"灰色既具有别的颜色所没有的能力,能使无关紧要的东西变得显而易见。灰色如同无形和停滞,是唯一能被视为思想的色彩。"(转自贺靖·杜马斯的创作思路浅析,《艺术探索》,2006年第4期)

山西晋中,其主色调是青灰色。

描写晋商的舞剧要与众不同、特征鲜明,抓住两个关键词:山西大院,民间舞蹈。所以,这个舞剧要"依建筑而舞蹈"!

(一)

我模模糊糊有一种感觉:青砖老墙、砖雕木刻、老井辘轳、毛驴大车、山西梆子、祁太秧歌、煤油灯、老戏台、拴马桩、老磨盘、大槐树、石牌楼、剪纸、面羊、荷包、烟袋……远远看去,静悄悄的,是一片青灰色的晋中大地;细细端详,土生土长,是不尚艳丽的淳朴民风。我想,这就是晋商舞剧的主色调——青灰色。

(二)

我模模糊糊有一种感觉:伙计们、独轮车、千层底、羊皮袄、包袱、盘缠、干粮、醋壶、大漠孤烟、黄沙漫漫、西风古道、北雁南飞、冰河冷月、驼队蜿蜒,走南闯北客居他乡的一代晋商,

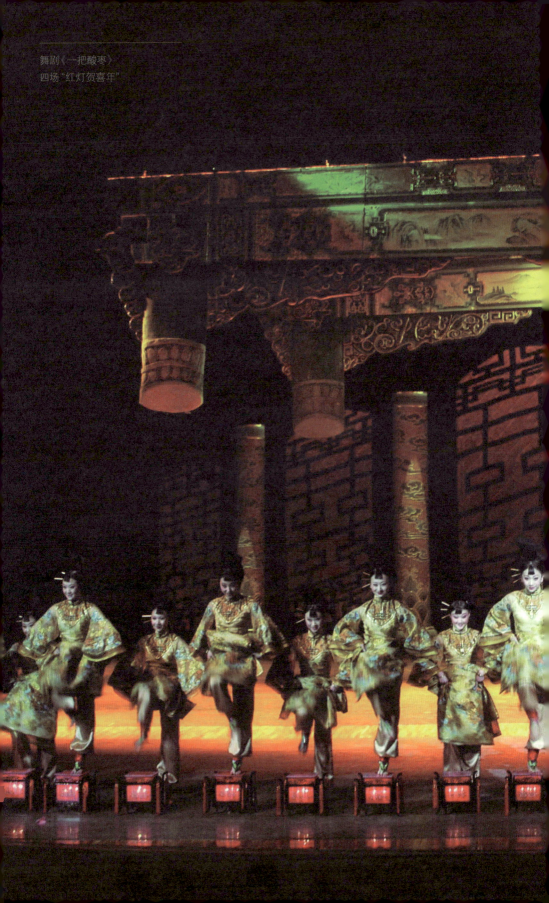

舞剧《一把酸枣》
四场"红灯贺喜年"

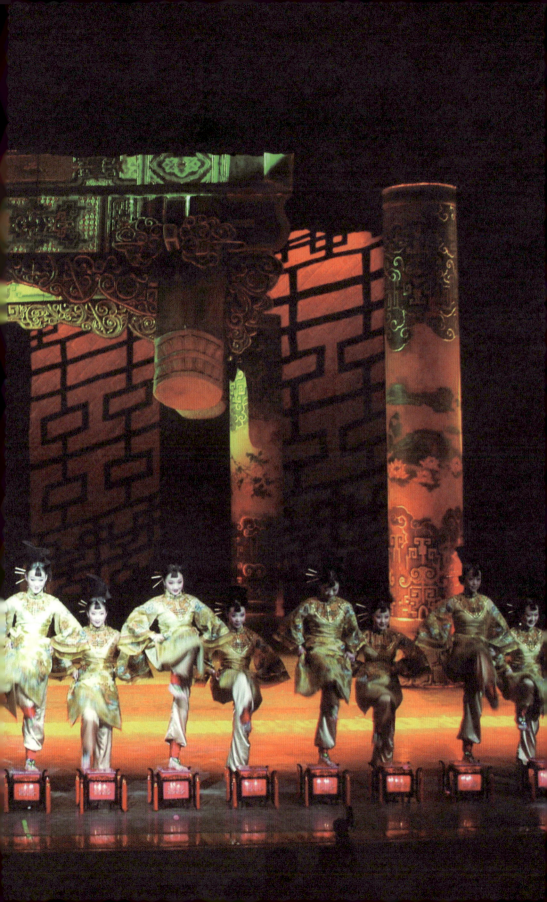

怀揣的也依然是那么一点点不变的——青灰色。

（三）

我模模糊糊有一种感觉：冥想、合计、拉帮、合伙、盘算、筹谋、安顿、赶路、相跟、帮衬、照应、拉扯，是青灰色的初心……

起早、贪黑、察言、观色、忍辱、负重、诚信、守诺、精明、胆大、垄断、霸业，是金山银山也要深埋在青灰色的地底……

（四）

我模模糊糊有一种感觉：钱庄、茶庄、盐庄、染坊、镖局、当铺、票帮、船帮、驼帮、米粮店、绸布店、瓷器店、东家与掌柜、总号与分号，五横八纵星罗棋布，横跨欧亚雄踞商界，包举宇内汇通天下。在异地他乡的晋商会馆中，于雕梁画栋的小戏台上，不绝于耳的依然是那一腔乡愁的山西梆子青灰色……

（五）

我模模糊糊有一种感觉："五壶四把"是小伙计的历练成长。伺候人的茶壶、酒壶、烟壶、喷壶、夜壶，小学徒的条帚、掸子、毛巾、抹布，拿起了"五壶四把"就抱住了一棵参天大树。

只埋头苦干，不显山露水，是山西晋中的——青灰色！

只沉稳内敛，不张牙舞爪，是山西商人的——青灰色！

六

"一把酸枣"是个不起眼的名字,像旧书摊角落里的一本旧书,蒙着灰尘,卷了边丢了页残破不全,但抖抖灰随便翻开一看就爱不释手!也像一扇小窗户,推开小窗,风光无限!

要撕开一个小口子小题大做,不要动不动就"拉山膀"(山膀,戏曲和古典舞的基本造型之一。意为打开了场子拉起了架势)。

七
在编导的王国里

舞剧编导最为重要的合作对象依次为:编剧—作曲—舞台美术—演员—服饰设计—灯光设计—道具设计。当然,这个顺序是很个人化的,纯粹是我自己的创作习惯。别的编导也许完全不是如此。

(一)关于编剧

剧本是基础,前提是必须能舞蹈的剧本。

光凭着故事轮廓分出场次是远远不够的,目前我所见过的舞剧剧本大多辞藻华丽、内容空洞,常常是一堆情绪化的文字令编导一头雾水,什么也没有看见。

舞剧剧本应该看见:

1. 独特的戏剧陈述;
2. 独特的高潮处理;
3. 独特的舞台语言;

4. 独特的人物性格刻画；

5. 独特的舞剧整体风格。

总之，要在剧本中提供能看见舞剧未来的最光亮的地方，最持久难忘的情景，最刻骨铭心的刹那，最感天动地的人物。

严格说来，不具备以上要素，还不能称其为合格的舞剧编剧。

（二）关于作曲

作曲向编导要东西，编导也要向作曲要东西，就像"打网球"，我给你打过去，你也要打回来——

打过去是形象，打回来是情感；

打过去是想法，打回来是激情；

打过去是"节奏"，打回来是"旋律"；

打过去是灵感，打回来是燃烧；

打过去是与众不同，打回来是别有洞天。

音乐不精妙，编导就实在打不起精神，说明作曲的重要性。舞剧的舞蹈和音乐是灵与肉的整体。

《一把酸枣》主要是山西晋中，音乐主色调也要青灰色。

青灰色的品质性情中和、深沉庄重，青灰色的高贵不动声色、稳重内敛，青灰色的智慧存留余地、伸缩自如！一往情深可《桃花红杏花白》，一曲悲歌可《小寡妇上坟》，有鼻子有眼可《看秧歌》，悠然自得可《小放牛》。

（三）关于舞台美术

舞台的空间，不是照相馆的背景墙，应该由编导和美术设计师共同设计架构起来，是你中有我、我中有你的共同设计，这个空间是剧中人物存在和产生矛盾冲突的空间，是能动的"活"的空间，是人物要使用的空间，这个空间本身就是戏剧语言。

加缪说："凡墙皆有门。"墙，在《一把酸枣》中很重要，青灰色的老墙要贯穿使用，反复使用，变着法儿的使用：

1. 序幕开场就是墙

墙，要高大无比、斑驳陆离，强调出墙大人小，突出墙的压迫感，使离别幽会的一对孩子，在墙角下愈发显得偷偷摸摸、战战兢兢。

2. 序幕的发展还是墙

宁静的音乐突变，大墙撕开一道裂缝，裂缝越撕越大，直至退出舞台，让观众看见人山人海的赶路人和送别的男女老幼，把走西口的背景交代清楚。

3. 一幕用镂空的花墙

鱼贯而出的小脚女子带出镂空的花墙，人走景移、墙随人动。

4. 一幕还要用断墙

从舞台顶部掉下来的包袱说明，房顶上有人，为在房顶上幽会提供合理性。

小伙计翻过矮墙垛，舞台就自然转换为房顶，刻画出他的机灵和可爱。

小伙计被酸枣赶走，他再次翻过矮墙垛，说明他下了房顶。

舞剧《一把酸枣》舞美图

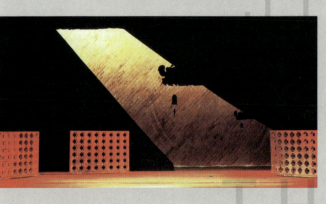

断墙推出，小伙计站在墙下仰望墙顶，酸枣在墙垛处往下抛包袱，小伙计接住从墙顶掉落的包袱，说明空间是房顶房下。

5. 三幕再用镂空的花墙

皎洁的月光穿过花墙，说明宁静；灯红酒绿辉映着花墙，说明那边正在喧闹。酸枣和小伙计幽会在花墙里……花墙晶莹剔透、浮光掠影，说明这边正在"偷偷美好"。

花墙深处，老墙裂开一道缝隙，人影晃动，说明这里有窥视……

断墙尾随着管家，管家盘绕着断墙，管家往荷包里下毒，说明这里是戏剧的转折点。

花墙犹在，命运多舛……

6. 四幕再用青砖老墙

墙下——

红灯摇曳，有喜；

人影晃晃，有事；

墙影摇摇，有鬼；

屋宇倾斜，有难。

7. 五幕从老墙到城墙

老墙坍塌，狂风呼号……

长城古道，驼队绵延……

8. 结局回到青砖老墙

酸枣和小伙计重逢在长城脚下，诀别在塞外荒原……

撕裂的青砖老墙缓慢地、吃力地合拢，把大漠推远，把大院拉近。

舞剧《一把酸枣》获奖情况

- 2006年，获国家舞台艺术精品工程"十大精品剧目"；团中央"第八届共青团精神文明建设'五个一工程'优秀文化作品奖"；
- 2007年，获中宣部第十届精神文明建设"五个一工程"优秀戏剧奖；同时，获文化部"第十二届文华奖"文华剧目奖、文华编导奖、文华音乐创作奖、文华舞台美术（舞美设计）奖、文华表演奖。
- 2008年，在首届中国新疆国际民族舞蹈节中荣获"文化和谐奖"和"艺术贡献奖"。
- 2009年，评选为2009—2010年度国家文化出口重点项目。
- 2012年，评选为2011—2012年度国家文化出口重点项目。

（四）关于舞剧演员

舞蹈演员在舞剧中没有自己，只有角色。全部任务是调动肢体的所有潜能塑造人物形象，刻画角色性格。角色有来历和线条，有人物关系的网、矛盾的结、冲突的源、命运的果，是整个人物界面的一条成长链，不能演什么人物都是那么几个技巧，因为舞剧中需要的是语言，而不是"活儿"。

（五）关于服饰

服饰，也可以理解为人物造型。

设计舞剧服饰的要素很多，包括时代背景、地域特色、人物身份、性格特征，但最重要的是这个编导的风格和这部舞剧的特征。

在古典芭蕾舞的服饰中，令人绝望的设计是《天鹅湖》的天鹅。

形象，形象，还是形象！

（六）关于灯光

灯光，就是照亮。问题是照亮什么？我以为，是照亮人物的情感，照亮观众的心灵。

在以色列戏剧家哈诺奇·列文的话剧《安魂曲》中，有这样一个灯光语言：随着一位老妇的奄奄一息，一束昏暗的灯光越来越亮，越来越亮，越来越亮……灯光的渐亮如老妇飞升的灵魂慢慢散去。死，是灭，但灯光却用亮来表现，这就是绝妙的灯光语言。

我曾在人民大会堂导演了残疾人艺术作品《我的梦》，有这样一个节目：三位盲人在三架钢琴上同时演奏肖邦的《幻想曲》，在激越的快板中灯光大亮，让观众看清这是三位盲人。在梦幻的慢板中，我让灯光设计师和大会堂的工作人员把所有的灯光熄灭，让观众相信这是三位盲人，更重要的是让所有观众和这三位盲人共同在心里看见阳光明媚，共同享受这个特别的心灵的阳光明媚！

灯，是用来照亮的，有时，把灯熄灭也是照亮，这就是灯光的语言。

（七）关于道具

在戏剧中，道具往往是一个不起眼的物件儿，小物件儿可有着大用场。

典型的道具要前后呼应、一波三折、贯穿始终，是代表人物形象、推动情节发展、揭示矛盾冲突、刻画人物性格、改变人物命运、升华作品主题的极其重要的手段。

昆曲《桃花扇》中的桃花扇，京戏《十五贯》中的十五贯钱，都是如此，舞剧《一把酸枣》中的一把酸枣也不例外。

八

在舞剧创作中，我不觉得叙事是难度，精彩的舞段才是难度，在经典舞剧中留下来的大多是精彩的舞段，而不是叙事。

在古典芭蕾舞中具有经典意义的叙事并不多见，常是一

种以生活中的手势来表达的无奈之举。我觉得，在舞蹈中叙事更高级，在舞台的艺术处理中叙事更绝妙，如此，才是真正的舞剧。

九
限制与重复
（一）悲剧的意义

就审美角度论，悲剧可以产生怜悯（也有人称悲悯）和同情，其意义是穿透心灵和塑造崇高。

悲剧从一开始就锁定了人物命运。《一把酸枣》的内容限定，决定了五个人物的最终悲剧命运。

酸枣和小伙计的爱情是"不合理"的，只能偷偷摸摸，这是酸枣早已许配与人的童养媳身份和父母之命媒妁之言的时代所决定的，但，真正的爱没有"道德"。

殷氏收养酸枣为童养媳是"合理"的，既救了穷人，也救了傻儿子，更救了殷家的香火。

管家促成自己的私生女酸枣与傻少爷的姻缘是"合理"的，既满足了殷氏的渴求，也满足了自己的贪婪。

一个"不合理"当然敌不过两个"合理"，这就奠定了悲剧的命运。

编创"阴暗角落"里的"阳光灿烂"令人激动，这种情景之所以能够一再重复铺展，是因为内容提供了重复审美的坚实基础。

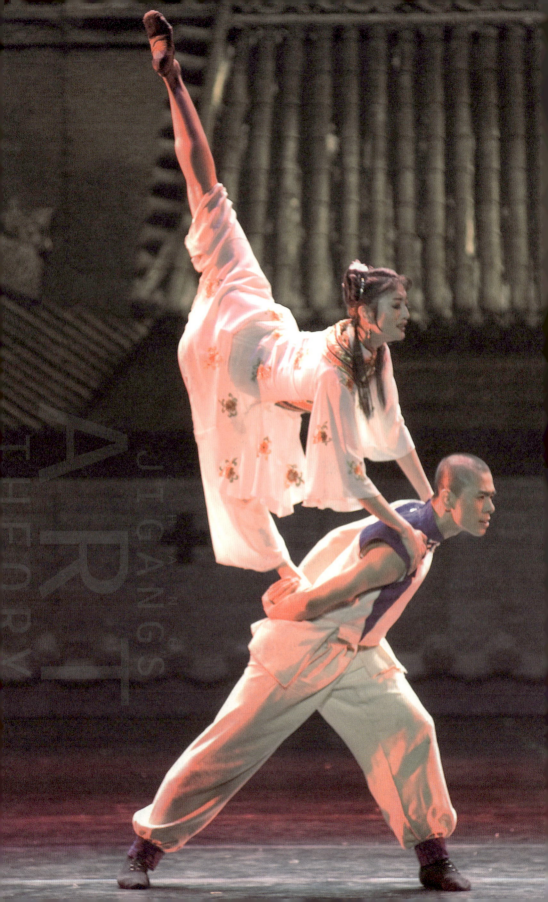

（二）双人舞是舞剧的核心

《一把酸枣》有五段爱情双人舞。爱在哪里情在何方，环境很重要，这就是——特殊环境下的特殊人物关系。

第一段双人舞在高墙下：青灰色的高墙下，即将上路的小伙计，溜着边背着人等待着心上人……一把酸枣使两个战战兢兢的孩子体会着甜蜜，你一颗我一颗地互相给予，证明着爱，预示着苦涩，也点出主题。一双布鞋千针万线如千言万语的叮咛。一个从背后的搂抱，勾勒出山西的地域性格，刻画出誓死相爱的人物性格，同时，也铺垫了舞剧结局生离死别的绝唱。

第二段双人舞在房顶上：房顶上跳舞只有在山西大院了，一是因为房子大屋顶大；二是因为夜半三更偷偷摸摸；三是因为没人上房顶谈情说爱。记住，把墙用上，转换空间。"你忘了拿包袱，我给你扔下去"——小伙计掸掸灰尘，"我从此义无反顾了"！

第三段双人舞在酸枣林：这是梦幻！因为美得不像现实一样。因为不懂事，来了酸枣林，因为懂了事，私订了终身！（核心双人舞段）。

第四段双人舞在后院里：这是亦真亦幻。绣了荷包是认定了你，装了酸枣是娶定了你！放了毒药（管家投毒）是害死你。

第五段双人舞在大漠古道：我是为了你而衣锦还乡，然而，你疯了，我醒了；你醒了，我死了，我们都死了，魂归一处。这

舞剧《一把酸枣》一场双人舞
表演者：邱辉 田芳

就是你一颗我一颗吃酸枣的凄惨结局。

没有双人舞的规定性，就没有舞剧的特色和风格。

有人问我：爱情是什么？我说：是引力！是双人舞！

（三）群舞·团扇舞

中国女人的小脚绝无仅有，中国小脚的舞蹈也要绝无仅有。小脚是裹不回去了，但小脚的步幅、步态、姿势、动律是中国旧时女人的"活字典"。

编一段女子《团扇舞》，照着舞剧《一把酸枣》的标志去编，其风格，就要小脚。

小步快走，颠儿、颠儿、颠儿、颠儿……很是美好！

女人手里的物件，装饰意味多于实用价值，旧时女人的团扇如此，当今女子的手包也是如此。

（四）关于人物形象与舞剧语言

有人说艺术形象就是意象，我认为不对，因为，有的艺术物象有意象，有的艺术物象没意象。让一草一木会说话，一砖一瓦能歌唱，实在是作者的诗外功夫，眼睛看见的"物"在脑海中掀起波澜，产生作者寓意着的联想，才是意象。

形象不艺术是由于创造力黔驴技穷，把真驴真羊真鸡真狗牵上舞台凑凑热闹，形不成形象互动，顶多是个活道具，不可感。

舞剧语言是靠肢体塑造人物形象，是肢体的人物思想和情感表达。靠嘴说话或文字图解，也是创造力的黔驴技穷。

1. 怎样衣锦还乡，荣归故里

衣锦还乡的背后是泣血的沉重！

我姥爷曾孤身一人行走在戈壁漫漫和黄沙莽莽的古道上，他不是走西口，而是去寻找他一去不复返的父亲。有人告诉他，寻找亲人不要看地上，而要看地下，在长辫子的发梢上拴一块石头，拖着地一直走，什么时候被凹凸不平的地绊住走不动了，就开始用手刨挖骨头，一边刨一边啼哭，那骨头就是他父亲了。拾到这荒骨，背回故土埋了，就是儿孙的大孝了。

出去的成千上万，回归的寥寥无几。但小伙计出去时孑然一身，荣归时"成千上万"……要突出一个人，就要浓墨重彩成千成万成行成片的浩浩荡荡的驼队，要表现出一望无际，渲染到无以复加，辉煌到不祥，预示着喜极悲来。

要点：

☆ 除了人，全是财富。全部财富只为一人。

☆ 人，除了面容年轻，气度上伙计的影子已荡然无存，是商业帝国的一代君主。他驻足观望气宇轩昂，解袍脱帽万千气象。

☆ 旅途上见多了乞丐、疯子和尸骨的"小伙计"不会在意这一个"疯子"，这正是宿命，是全剧故事情节铺垫的目的地。

王国维说王维诗句"大漠孤烟直，长河落日圆"是"千古壮观"（王国维《人间词话》），小伙计的荣归也要"千古壮观"！

2. 怎样长路漫漫，驼队绵延

小伙计学徒经商岁月悠悠，荣归故里旅途茫茫，他的"家"

写在舞剧《一把酸枣》演出十年
（2014年12月）

- 舞剧《一把酸枣》演出十年了，我至今都没有忘记在首演时说过的话——让中国舞剧走下去，走进千家万户；让中国舞剧走出去，走遍世界各地。

- 很多海内外人不知酸枣为何物？酸枣，在黄土高原上野生土长，酸多甜少，本不是金贵之物。选择晋商题材时，有人颇感担心，怕"蝇头苟利"遮住"忠肝义胆"的价值；选择《一把酸枣》题目时，也有人颇感忧虑，怕寒碜小物托不住宏阔诗篇；选择"小伙计"和殷家的"童养媳"在夜半三更幽会时，更有人颇感异议，怕高墙冷月的私语尘封大漠阳光的呐喊。其实，我真真正正从山西大商人的身上，看到了宏范三界、名垂青史的大胆识、大智慧、大情感。

- 晋商，就是明清时期的山西商人，他们横跨欧亚九千里，雄踞商界五百年，凭着"以诚致信，以义制利"的高贵品格，创造了"海内最富"和"汇通天下"的奇迹。

舞剧《一把酸枣》也有一本账：
- 2002年开始创作　1095天的创作周期　二十易其稿
- 2004年北京首演　996场演出　7批演员的承传历练　5次获得国家级最高奖项　500万元人民币投资
- 行程万里走遍中国大江南北，远渡重洋足迹遍布北欧、西欧、东欧、南欧、北美洲、南美洲、大洋洲、亚洲、非洲以及香港地区、澳门地区和台湾地区……
- 舞剧《一把酸枣》是中国舞剧辐射世界最广泛的剧目，也是中国舞剧十年之内演出场次最多的剧目，且订单接踵，盛演不衰，唯此，让我欣慰！

其实是心上的人——酸枣，而此时的酸枣疯了，已然在大漠上等着他的归来……泰戈尔说"离你越近的地方，路途越远"（选自泰戈尔《吉檀迦利》）。

驼队从容，从容，是步履，也是心情；是日思夜想，也是归心似箭。

驼队绵延，绵延，是意象。让绵延不绝的骆驼都经过一个人——疯子酸枣；让错落衔接、波次递进的驼队都经过一个人——疯子酸枣；让望不到边际的驼队载着珠光宝气的金山银山都经过一个人——疯子酸枣……辉煌的是驼队，悲凉的是酸枣。表象是荣华富贵，暗藏的是生死诀别。如此，才能构成驼队绵延的意象。

3. 怎样骆驼

骆驼起舞绝无可能，起舞骆驼奥妙无穷。还是意象，让我们试试现实与超现实：

驼铃是现实的，以驼铃表示骆驼是超现实的；

驼铃是脖子下的现实，以脖子下的驼铃表示脖子上的驼头是超现实的；

骆驼头高颈长是现实的，以双手举起两根长杆既表示脖颈也表示长腿是超现实的；

驼峰是现实的，以满载财宝的扣箱表示驼峰是超现实的；

驼掌是现实的，以驼掌穿在人脚上表示旅途跋涉是超现实的；

骆驼的驼色是现实的，以七彩斑斓的色彩表示珠围翠绕是超现实的。

正如没有普遍就无所谓概括，没有一般就无所谓典型，没有具象就无所谓抽象，所以，没有现实就无所谓超现实。

总之，艺术家要使用艺术的语言，使用艺术的语言表达艺术家的思想和情感。

让灵魂跟上·张继钢论艺术

06 部分

舞蹈《千手观音》

编导手记（1996年—2005年）

ZHANG JIGANG'S ART THEORY

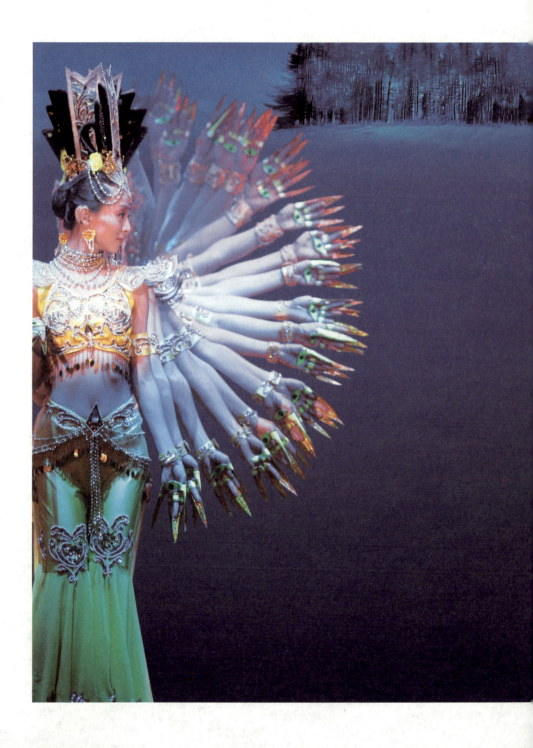

一

获奖感言

千手观音告诉我们：

只要心存善良，只要心中有爱，你就会伸出一千只手去帮助别人；只要心存善良，只要心中有爱，就会有一千只手来帮助你！

——在中央电视台 2005 年元宵节颁奖晚会上

二

第一次看云冈石窟，是游山玩水看稀罕。第二次看云冈，是看北魏。第三次看云冈，我看见了鲜活的舞蹈——《菩萨》《飞天》《力士》《供养人》《伎乐天》《弥勒佛》《怒目金刚》《三头六臂》《五头八臂》……我心潮澎湃，真的看见了——地平线的微光！

三

五台山，金五台！当之无愧的佛教圣地！

是五台山金阁寺的灵光，点燃了我创作舞蹈《千手观音》的火花。十七米七的千手观音塑像，要看究竟需楼上楼下地观察，塑像之大仿佛要把我和我的灵魂融化，塑像两边的题联，点化着我创作的方向，上联是：千处祈求千处应，下联是：苦海常作渡人舟。对！要创作舞蹈的活菩萨，要唤醒人们在生活中做一个活菩萨！

四

山西太原崇善寺，供奉着三尊八米高的菩萨像：千手千眼观

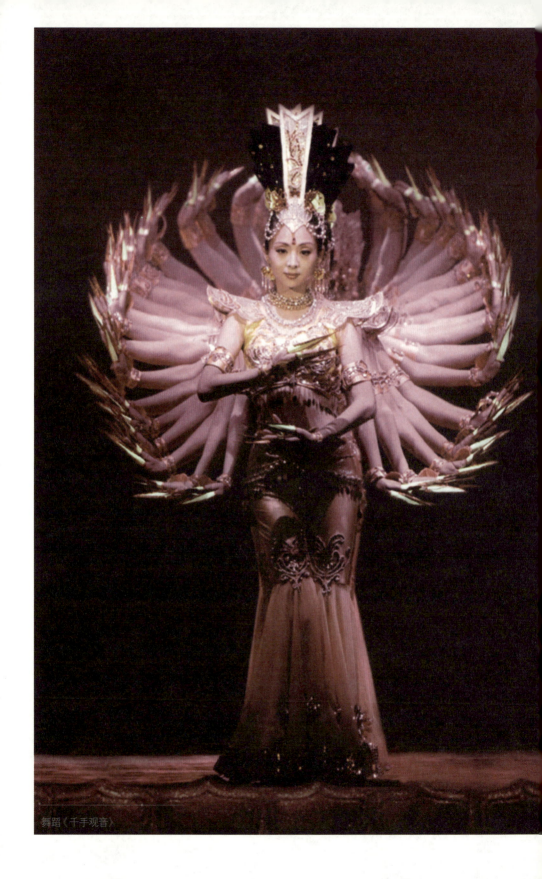

舞蹈《千手观音》

音菩萨、普贤菩萨、千手千钵千释迦文殊菩萨,明代以来香火不断,塑像至今身姿秀美、面慈目善、雍容华贵、可亲可敬,其造型奇特,雕工细腻,实为中国雕塑艺术之珍品,也是舞蹈《千手观音》最理想的摹本。

五

平遥古城双林寺中的观音造像十分独特,千手观音、渡海观音、自在观音均为坐姿,菩萨殿正中的千手千眼观音像,从容自在,闲适无束的风范大异于其他寺庙的观音像。

舞蹈《千手观音》不能忽略观音坐姿。

六

一想到千手观音,我就兴奋得彻夜难眠。我知道,在编舞技法上最值钱的就是那条直线。我知道,会发生什么……

七

文以载道。但是很遗憾,中国传统文化看不起技艺,艺即活儿,是杂耍,重文轻艺,重艺轻技由来已久。若干年前我曾创作过舞蹈诗《西出阳关》,其中舞蹈《莫高窟》就是想说明,人们膜拜的其实是艺人创造的人文化了的技艺。技艺,是由思想首先站立起来的,技艺,本来就是有着思想的技艺,谁承想,却成为后人膜拜的偶像。这一现象,我想以后的人们还会去总结。

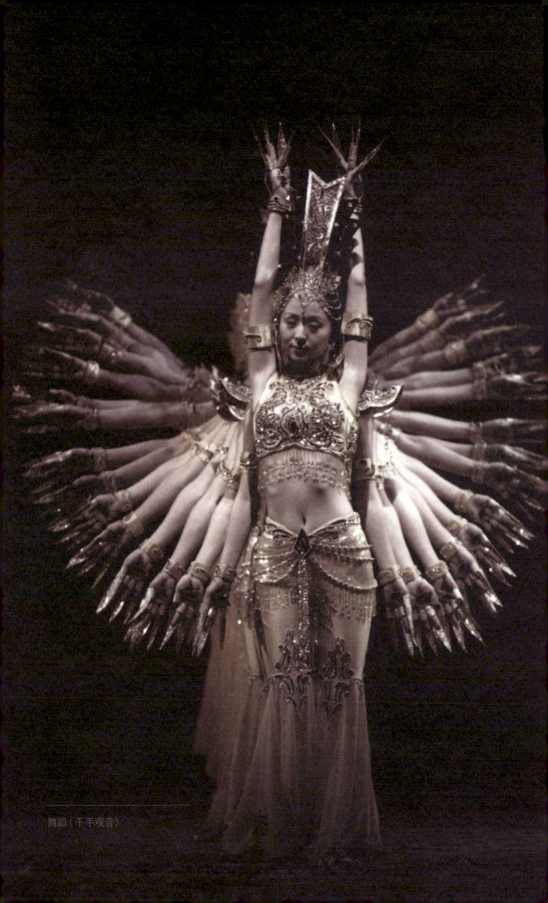

舞蹈《千手观音》

八

创造，有原创和再创造。

千手观音的概念是谁创造出来的无从考证，千手观音的塑像和绘画早已有之，不仅中国有而且东南亚也有。但是，舞蹈《千手观音》前所未有，仅凭这一个"前所未有"，就值得激动，值得殚精竭虑、努力创造。

九

舞蹈《千手观音》的重点是一面千手。

面，焦点是眼眸，是目光的澄澈，在排练中我要测量这目光的角度、距离，角度不能仰视，不能俯视，也不能平视；距离远了会散，距离近了会堵，可能与主演的距离七米是恰当的，这距离看上去松弛、慈祥，辐射广阔，是普度的爱，是对万千众生的慈悲。

千手，妙处在无，是无中生有，无中生有的千变万化就是无处不在。

面，是像；千手，是态。

十

千手观音所有的造像都是圆和满，但"半扇观音"的造像是原创，见所未见、闻所未闻，是实与虚的艺术关系，更具想象力。

十一

舞蹈《千手观音》不是静止的像，而是流动的态、万变的姿，

是视听和谐的共生与出其不意的灵光。

十二
形象塑造

"千手、千眼"的"千手观音"是这个舞蹈的唯一形象。所以,她是一面千手千眼。所以,21个演员不是塑造21个形象,而是塑造一个观音的人物形象。所以,舞蹈使用的所有肢体语言和其他艺术表现因素,也都是为塑造这一形象服务的。

十三
主题升华

原有宗教中的"千手观音"所揭示的主题是"千处祈求千处应,苦海常做渡人舟",传达了"普度众生"的含义。

而舞蹈的主题则准确阐释出更加和谐的互助含义,即:只要心存善良,只要心中有爱,你就会伸出一千只手去帮助别人;只要心存善良,只要心中有爱,就会有一千只手来帮助你。

十四
定点舞蹈

调度,是舞蹈表现力的重要手段,为了呈现一面千手,我必须尝试群舞的定点表现力,这在舞蹈史上很罕见,说明其难度之大,也可以说几乎不可能。但,我甘愿冒这个创作风险。经过反复尝试,塑造一个人物的定点群舞成立了。

21人在长达3分28秒的时间里原地不动，仅用42只手在原点上发力，幻化出符合千手观音各种化身的舞蹈动态，队形不变，却气象万千。尤其是充满灵性的千眼，在特定的灯光和服装映衬下更加熠熠生辉。

十五
"观音"造像

舞蹈中"半扇观音"的造型设计以及变化，不仅在古今中外的舞蹈中前所未有，就是在现存的所有佛教造像、雕塑、浮雕和壁画中也从未有过。

这是崭新的千手观音造像！

十六
舞蹈的连续动作，构成形态上出其不意的发展变化

舞蹈将中国古典舞和汉唐乐舞的元素融合运用，重新编创，有机构成，确立舞蹈基本的、持续的、形成一定独特风格的律动，将视听和谐，美学统一的姿态、动态、动律的舞蹈动作完美地结合，形成独特的舞蹈语言，这就是创新，就是旧材料的新组合。要实现"人人心中有，人人笔下无"的艺术境界。

在舞蹈《千手观音》形态的发展变化中，"出其不意"格外重要，做到：既整合而一为"一面千手"做到精雕细刻，于细微处见精神，同时，也要做到形态解构分离为"一化为千"，做到变化万千,惊心动魄。用"半扇"观音和"莲花观音""马头观音"

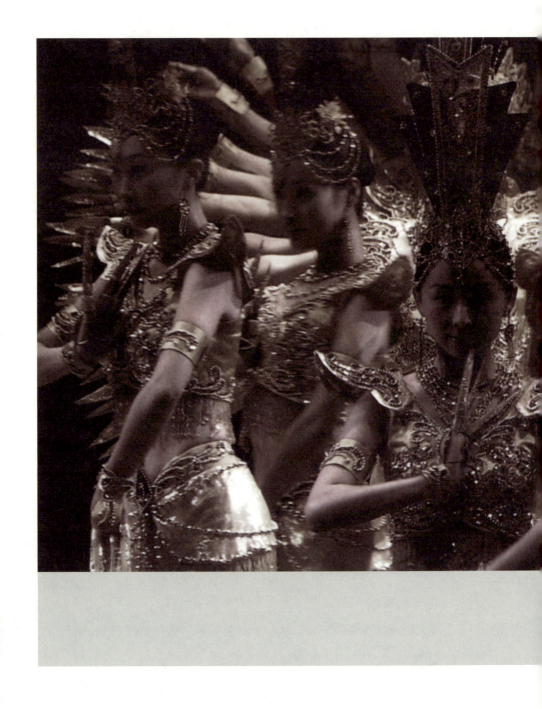

舞蹈《千手观音》明信片

的舞蹈形态进一步展开，并以"慢——快——慢"的三段体结构方式，在舞蹈的构图、动态、动律、节奏上变化发展，舞蹈段落的前后要形成对比，使舞蹈《千手观音》的形态更加丰满、鲜明、独特。而最终的回归，使千手观音的形象得以升华，走向神圣，传达立意，揭示主题，努力实现美轮美奂的艺术效果。

十七
舞蹈概念

舞蹈是一门表演艺术，是兼视觉、听觉于一体的艺术形式。它以肢体为工具，以动作语言为主要表现特征，融合了音乐、化妆、服装、道具、舞美、灯光、音响等相关的艺术手段，构成完整的舞蹈作品，并在一定时间和空间内展开，塑造舞蹈艺术形象，表达作品思想感情，反映一定的社会生活。

十八
舞蹈动作

舞蹈构成的基本要素是舞蹈动作。

舞蹈动作三要素：

1. 姿态。指舞蹈静止的姿态，又称姿势，泛称舞姿。
2. 动态。指舞蹈运动的姿态。
3. 动律。指舞蹈基本的、持续的、形成一定风格特征的律动。

此外，还包括表情、节奏、调度、技术技巧等。

十九
舞蹈作品

舞蹈作品的构成要素：

舞蹈作品的构成要素是舞蹈作品的表现内容和形式。内容包括题材、主题、人物、情节和环境；形式包括舞蹈结构、舞蹈语言、舞蹈形象以及舞蹈的辅助因素。

二十
舞蹈语言

从结构层面来看，舞蹈语言的要素为：

1. 舞蹈单词，即舞蹈动作；
2. 舞蹈语句，即舞句；
3. 舞蹈段落，即舞段。

舞蹈语言不是一个动作，更不是一个"静态的造型"，而是由一系列的舞蹈动作构成舞句，再由若干舞句组合成舞段，在一个系统逻辑的结构中，形成舞蹈作品，塑造出准确、鲜明、生动、独特的舞蹈形象。从而，揭示出舞蹈作品的主题思想，如此，才是舞蹈的语言。

二十一
独特与雷同

舞蹈语言、舞蹈结构和舞蹈形象是舞蹈作品的外在呈现，即表达形式，它们是判断一个舞蹈作品异同的重要标准。

学子同席

【悲剧是深沉的颂歌】

面对悲剧只会哭哭啼啼的民族还会哭哭啼啼，那是悲剧中的悲剧，苦难中的苦难，只有觉醒方能奋起，方能获得新生，觉醒就是颂歌！

一个人觉醒是一个人的颂歌，对于一个民族，一个国家，整个人类，道理都是一样的。

悲剧是经受，而悲剧意识是理性的、反思的、觉悟的、坦然的、积极的、进取的，也是蓬勃的、昂扬的坚定信念和顽强意志，这信念是精神生命，这意志是生存态度，这个态度的最高形式就是颂歌，是英雄主义的崇高建造起来的尊严。

蒙古人行礼是屈膝不屈头，人类的头颅高贵在能面对一切苦难命运而从容应对绝不低头！

悲剧意识是共同面对，越是痛苦越是要经由摆脱情绪的理性，如果说这理性是深沉的孕育，那么，母亲在诞生新生儿时的痛苦就标志着颂歌唱响，这颂歌，是人类的伟大壮丽！

让悲剧像灿烂阳光下的纪念碑熠熠生辉！就如十字架上的耶稣受难、维也纳的鼠疫雕塑，这种面对悲剧的崇高，对诗歌、绘画、雕塑等艺术的"普照四方"都是必不可少的。当然，这也牵扯

到审美心理学和价值观。

音乐写悲剧要颂歌体，这又是个观念和格局问题。
音乐描写悲剧轻易不要陷入具体行为，诸如忧伤、悲苦、哭泣、叹息等等，也不要在音乐中刻意去图解哭天喊地、痛不欲生。除非必要的叙事陈述，即便如此，也要尽快转入到抽象的深沉层面，在这个层面里的眼泪是咽进肚子里的，血迹是擦干的，压制住棱角，控制好情绪，把笔墨更多地给予理性情怀。情怀如巍峨的山水，很接近颂歌了，颂歌是"夏花之灿烂""秋叶之静美"！

——和张华、王建军等好友谈悲剧美学

二十二

幻象，是像的最高境界！

二十三

千手观音的绘画是供人们欣赏的，千手观音的塑像是供人们走到跟前膜拜的，而舞蹈《千手观音》是带着"至真、至善、至美"主动端到你的面前，送进你心里的！

二十四

我不会把千手观音当作宗教去教化，而要当作民族文化去弘扬。

二十五

舞蹈要有气象，不能上来就讨好观众。

双手合十，十指莲花，绽放到人们心里去！

二十六

在排练舞蹈《千手观音》的过程中，我默默地流过无数的泪，不是因为悲伤，不是因为痛苦，不是因为恨，不是因为憎，而是看到了人类的爱。

看过许多的丑才能看见那一点点美。

二十七

我坚信，人类未来的宗教就是艺术，未来的艺术就是宗教！

让灵魂跟上·张继钢论艺术

07 ——部分

京剧《赤壁》

导演说"戏"（2008年12月）

"戏"就是从母亲身上开始的
的魅力在唱、念、做、打
上就是三艘船
门、下场门
着的剧本"站"起来
是三翻四抖

ZHANG
JIGANG'S
ART
THEORY

一

母亲做家务，往往是边干活儿边哼唱着小曲儿——《大红公鸡真好看》《偷南瓜》《捏扁食》……

母亲识字不多，我想也不过百八十个，但唱起戏来却是一出一出一套一套的——《打金枝》《下河东》《空城计》《十五贯》《金水桥》《双锁山》……有时，因为忘了一句戏词儿，就会停下擦灰扫地而苦思冥想。

我想，母亲在生活中爱哼爱唱，是哼唱着她和她那一辈人的光阴，也是这块大地上老年间的往事。

我的"戏"就是从母亲身上开始的……

二

懂戏的人都觉得现代戏不如老戏好看，按说布景丰富了，灯光绚丽了，场面宏伟了，应该是更好看了，怎么却说不好看了呢？这个问题有必要探个究竟。

自古，所谓戏班子，就是"浪迹天涯"在哪儿都能演，再穷的村庄也能有个戏台让"戏子"们天地鬼神说古论今地热闹一番。旧时识字的人不多，演戏的人靠言传身教，听戏的人靠演绎感化，不识字的人演给不识字的人看，演的是"百态"，看的是"光景"。中国传统的伦理道德能够一辈辈地传递，戏曲艺术功不可没。

三

我早有心愿跨界导戏，是想导小戏，导小人物的戏，街坊邻

居家长里短，酸甜苦辣有滋有味，总觉着人间百态的戏味儿全在小鼻子小眼儿间计较出来，在挤眉弄眼中暗示出来的。

原以为第一部戏会是"小桥流水"，谁曾料想却是"大江东去"，面对"英雄"和"江山"，我一时手足无措……

四

为导京戏，我近段时间在家里看了不少老戏光盘，有时让夫人和女儿陪着我一起看，没过五分钟，她俩一个睡着了，一个走开了……

曾几何时，中国戏曲风靡大江南北，我母亲那一代老年间的人"看戏"就是"节日"，人人要看，人人会唱。那时晋中就流传着这样一句话，"宁可丢了孩子的鞋（hai），也不能落（la）了陈玉英的嗨……嗨……嗨……"那个时候的万千戏迷可与今日追星族的狂热相媲美。时过境迁，如今戏曲的圈子和那时比起来实在是太小了，戏迷也是少之又少，而这一境况在戏曲行儿仿佛浑然不觉。

我过去确实不大喜欢京戏，现在特别喜欢！

过去嫌京戏一招一式节奏太慢，现在听到京戏一板一眼、一五一十，我状态安详、境界辽阔。我要把这一感受传导给今天的年轻人，让今天80、90后的孩子们走进戏院。

五

把中国历史故事化、传说化、普及化、持久化，使后人认祖

归宗守护家园，老戏功不可没！

六

一个艺术品种时间久了，难免门派林立，贵远贱近，这是个小狭隘。当一个艺术品种面对另外一个艺术品种的时候，又难免壁垒森严，故步自封，这又是个大狭隘。

京剧是角儿的艺术，也是综合艺术。传承国粹的最好方法，就是创新和发展。应该鼓励更多圈子外的艺术家们参与进来，哪怕在发展的路上大一步、小一步、深一步、浅一步、正一步、歪一步、宽一步、窄一步，都不要紧，要相信京剧的贵气香火绵延，其包容、豁达、宽阔、深厚正是国粹的王者风范！

七

老戏是慢慢的，令听戏的摇头晃脑，那就是细嚼慢咽啊！

八

导了一回戏却让人看不见导演，那才亏呢。

我要在舞台布局、情景设置、人物调度、细节处理以及舞台美术、服装设计、道具设计、灯光设计等方面做足功课下足功夫。

然而，迟早有一天，我导戏要看不见导演，那才高级呢。我什么也不要只要演员，要做足功课下足功夫，让角儿——浑身是"戏"！

戏曲的魅力在唱、念、做、打。

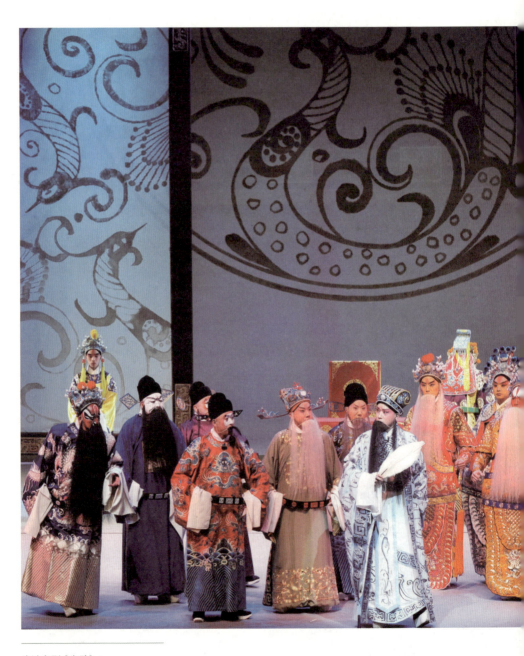

史诗京剧《赤壁》
第二场"舌战群儒"

九

三国，在我的脑海中舞台上就是三艘船：一艘"帝王将相"，一艘"雄姿英发"，一艘乌篷小船"仙风道骨"。如此，国中国、戏中戏将别具洞天，别有风味。

剧作家蔡赴朝先生的剧本出我所料，戏，是史诗的格局，剧本本身矛盾波谲云诡，人物性格栩栩如生，戏词行云流水，韵白字字千钧，字里行间呈现出巍巍乎三国浩然气象！

这个剧本让导演既可以泼墨山水，也可以精雕细琢，能举重若轻，也能举轻若重。研读此剧，需再看几遍《三国演义》。

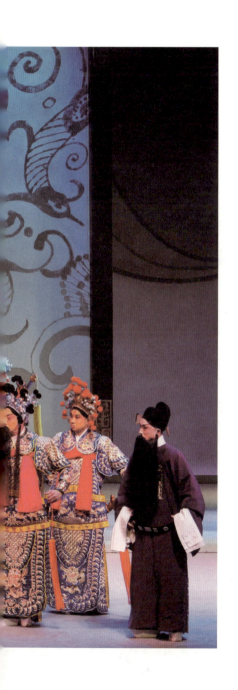

十

敌强我弱要大小对比，曹军船大，东吴舟小。曹军大船要反复使用，直至当着观众的面烧毁。东吴小舟也要派上用场，既能游弋江东，也能载着公瑾月

下抚琴，孔明观敌料阵；既能"草船借箭"，也能让孔明回舟南阳。

十一

"戏"是假的，所以才讲究"逼真""活脱""惟妙惟肖""活灵活现"。戏的虚，就是实际上没有，戏的实，就是表演上有。

戏和戏剧不太一样，戏的舞台不必过大，因为用不着，那么戏在哪儿？在演员身上；布景在哪儿？在演员身上；角色在哪儿？在行头上；性格在哪儿？在唱的腔里，白的韵里。戏要品，既要品，就要小舞台大世界。

十二

在排演场，总觉着诸葛亮比周瑜大了很多岁，这不符合历史。

我对于魁智讲："你要尽可能再年轻一些，不必过于拘泥于老生行当的偏老体态。"就仙风道骨来说，我建议他参照一些画屈原仰天长啸的国画；就足智多谋来讲，我建议他少一些老谋深算，多一点谈笑风生。

十三

我看过一些新编京剧，向时下流行的歌舞晚会借鉴了不少东西，如伴舞、电声、视频等，怎么看都是别人的不是自己的，是两张皮，美学杂乱，很不和谐。看起来，戏曲圈儿也意识到了要发展要借鉴。我觉得，即便如此，这种学习借鉴的精神也值得倡导和鼓励。

京剧轻易不要向时尚伸手，时尚是一阵一阵的，连自己都眼花缭乱跟不上趟儿。

这次导《赤壁》，我不往前看，要扭头往回看，看戏曲的历史，在历史的路上寻找些散落的东西，掸去灰尘，让真金露出来！

"上场门、下场门"就是被遗忘的东西，要捡起来。

现在的剧场已经没有上场门、下场门了，很多艺术家只知道上场门、下场门的方位，却不知道它们的来历。

旧时戏台，设有上场门和下场门，上场门面对观众在戏台左侧，下场门面对观众在戏台右侧，上场门和下场门也分别称作"出将"和"入相"（意指文武双全），或"出生"和"入死"（意指角色扮演）。在行儿里，这规矩已有几百年。

这是机会，应该让"门"活起来。

观众一进场，就要看到在舞台大幕前，有一扇挂着老门帘的"上场门"，一位司幕端端正正走上舞台，仪式般的郑重撩启门帘。在富有汉魏色彩的音乐中，门，缓缓后移，汉室宫娥凌波微步鱼贯跨入"上场门"，门，消失了，戏，开始了……

把"上场门"移至舞台中央，司幕再次端端正正走上舞台，请扮演三国人物的角儿依次跨过门槛，抱拳施礼——谢幕。戏，就这样结束了……

"上场门"是贯穿全剧的，戏中还要多次使用。

<center>十四</center>

导演读戏本儿要联想戏外戏，才能让"躺"着的剧本"站"起来。

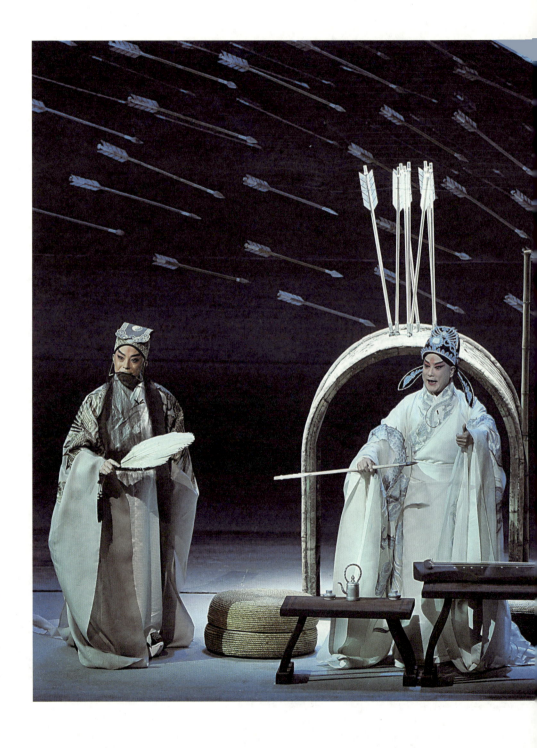

戏怎么演，是导演的格局。

舞台上所看见的一切都是演，也都能演，尽可能少说多演。

一句"不好！风向变了！"就够了，让观众看见成千上万面曹军大旗在迎风飘扬中徐徐转向。才看得过瘾。

一个拉弓射箭的招式就够了，让观众看见能上下站立三层人的曹军大船烈焰冲天四分五裂，直至化为灰烬。才看得痛快。

一扇门引领着微醺的小乔就够了，门，左摇右晃，人，东倒西歪……"夫人，门在这儿呐！"这就是将要跨入生死门和周郎诀别的美人，要"感时花溅泪，恨别鸟惊心"。

一把羽毛扇指天点地、掐东算西就够了，仙风道骨呼风唤雨、天文地理神机妙算，这就是名传千古的"借东风"，要"运筹帷幄之中，决胜千里之外"。

有些是本儿里有的，有些是本儿里没有的，能看见本儿里没有的才是导演。

十五

有些病，中医能治，西医也能治，有些问题，编剧能解决，导演也能解决。

史诗京剧《赤壁》
第四场 "泛舟借箭"

"班门弄斧"
——写在《赤壁》首演前

- 这是我第一次排京剧。
- 我是提着板斧走向京剧的,准备"班门"弄一回"斧"。然而当我进入"上场门",却被完全解除了"武装"……
- 其实,京剧没有对手,对手在戏中。
- 戏,就是这样从容不迫、娓娓道来……
- 所以,是听戏、还要学戏;是看戏、更要品戏。
- 请大家走进"上场门"——在《赤壁》观敌料阵。

史诗京剧《赤壁》在维也纳、匈牙利、捷克演出掠影

第七部分 京剧《赤壁》

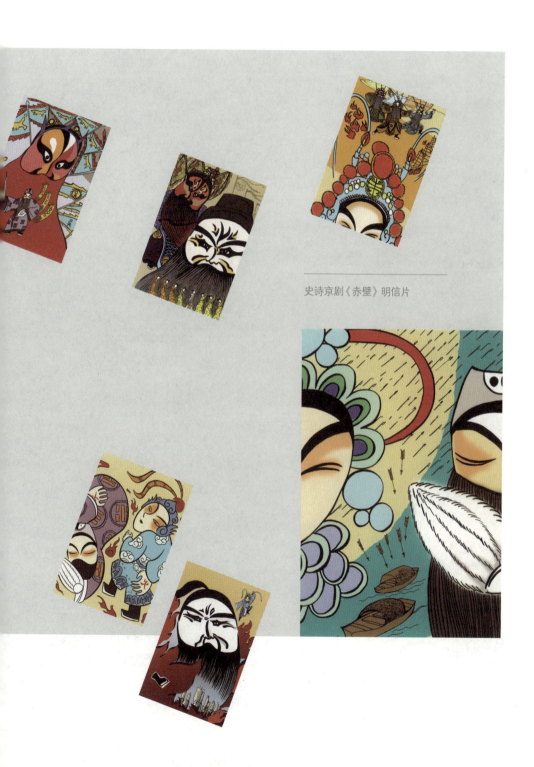

史诗京剧《赤壁》明信片

学子同席

【 真不离幻 雅不离俗 】

导演要有设计思维,设计也要有导演思维。

在做练习的时候,经常会以经典为例,这是站在巨人肩上学习经典的好方法。试着以经典话剧《茶馆》为教材我们做一个尝试。

假设我是美术设计,话剧导演找到我,也许会有这样的对话:

导演:我要导演话剧《茶馆》,请你来设计。
设计:可以,答应我一件事,我不照搬生活。
导演:《茶馆》很写实,是现实主义风格的。
设计:我知道。
导演:能不写实吗?
设计:能。真不离幻,雅不离俗。
导演:那怎么做呢?
设计:我只要必不可少。
导演:那是什么?
设计:八仙桌和椅子。
导演:其他呢?
设计:其他交给灯光。灯光的树影是户外,窗格影是户内,以此类推……
导演:还有呢?
设计:那应该是导演和演员的事了……
导演:你能站在导演的角度帮我出点主意好吗?
设计:好,我试试:

开张时，八仙桌排列整齐，行不？打烊时，八仙桌摞起来，行不？茶壶预先摆在桌上行不？让茶保带上来放桌上行不？杂乱的时候，茶壶放在地上把人绊到了行不？发火了，举起茶壶砸人行不？芭蕉扇让茶馆老板递给茶客行不？茶客自己带上来行不？这一摆一放一传一递就是戏，就是舞美，就是人物性格的依托。兴盛时，八仙桌隆隆重重排排场场行不？衰败时，八仙桌七倒八歪缺胳膊少腿行不？吵闹时，人们站板凳上桌子行不？清冷时，一个人对着众多的八仙桌诉苦行不？桌子板凳人格化了也能演戏，是"说话"的舞美。

茶馆里闹事了，人们模拟表演着拥挤在窗户外边向里看热闹行不？茶馆外出事了，人们虚虚实实向外探头探脑并惊慌着议论着行不？空间的转换，物件儿能做到，人也能做到。

八仙桌逢场作戏，随着三教九流的使用忽而文明忽而粗野忽而端庄忽而下贱行不？八仙桌见多识广随着人世沧桑的变迁，时而老沉时而少壮时而躁动时而寂寞行不？物是人非映衬出人的贵贱，物是人非记录了时代变迁。

不改一句台词不改一个字不改写实风格行不？十个导演十种样式十个设计十种可能行不？

艺术就是这样，不是在茶馆演《茶馆》，而是在舞台上演《茶馆》。不要把生活搬上舞台，那是电影和电视剧的事，舞台上不需要那么多，一个符号就够。

——和美术设计、灯光设计、服装设计、道具设计谈创作

十六

草船借箭的故事人人皆知,这是导演回避不了的一个重点,我想,出人所料,关键是三翻四抖。

争取让观众鼓一次掌!

(万千羽箭从天而降,此起彼伏穿云破雾,如彩虹拱架,似雁阵迁徙!要极为壮观!)

争取让观众再鼓一次掌!

(突然,板鼓"流水",十几支箭垂直愣愣地扎在乌篷船顶。随着"吧、嗒、嗦",一支猛箭戳在船顶,令乌篷小船微微颤抖!)

争取让观众还鼓一次掌!

(诸葛亮从船顶拔箭一支,唱:"十万狼牙赠公瑾,借花献佛,你莫嫌礼轻!")

争取让观众还要再鼓一次掌!

(在大锣"抽头"中,一个插满羽箭的稻草人"卡通"步入,一东吴士卒尾随收箭。士卒从稻草人身上拔下一箭,稻草人颤抖一番,士卒再拔一箭,稻草人再颤抖一番……)

到此,如不出所料,京戏的中场也敢休息二十分钟了!

让灵魂跟上·张继钢论艺术

08 部分

山西说唱剧《解放》

导演手记（2008年—2009年）

三原则　要给"书场"画个像
"说书人"画个像
关系　"风格"——我们的地标
语言和形式是艺术大师的品质

ZHANG JIGANG'S ART THEORY

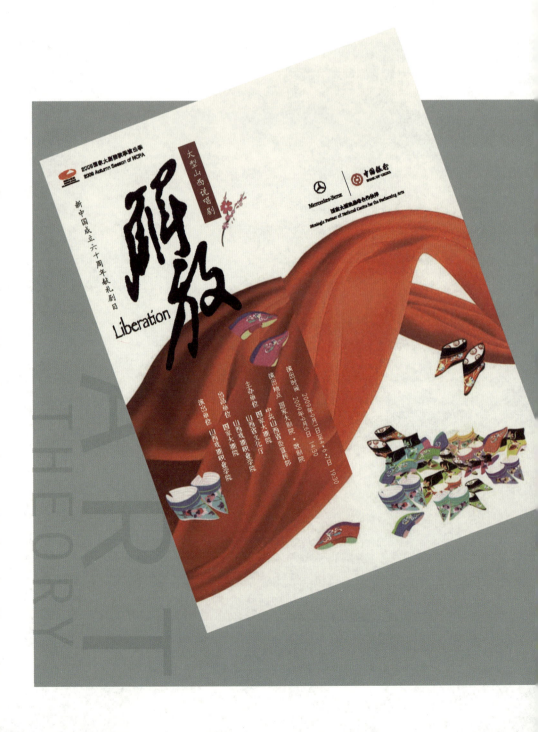

一

创作三原则

中国山西的,守住和挖掘山西本土艺术。

不同于民歌舞蹈《黄河儿女情》,也不同于舞剧《一把酸枣》。

永恒的主题,不是应时应景之作。

二

◎艺术是有领域的,这个领域很江湖,没两把刷子岂敢闯荡"酒旗戏鼓天桥市"。在江湖上说书,古往今来忠奸善恶嬉笑怒骂;提起江湖,稀奇古怪飞沙走石昏天黑地,和"撂地"杂耍、"画锅"卖艺相比,说书人更有态度,是江湖上正义感的代言人。

◎要给"书场"画个像

说书人是有"场子"的,场子里的物件儿也是有姿势的:

茶壶——满腹经纶;扇子——仙风道骨;惊堂木——盖棺定论。

一炷香摇曳光阴通灵鬼神,半卷书扫过春秋冷暖人生!

◎要给"说书人"画个像

说书人清清嗓儿不是嗓子哑了,而是一种自我暗示——提提神儿壮壮胆儿……

着一身青衫方步登场,持一把折扇抱拳施礼,这就是亮相了……

呷一口清茶，这好书、好活儿、好把式就开讲了……

说书人也是有姿势的，活人有活样儿、死人有死像儿、女人剪纸绣花、男人舞刀弄棒、老人能"树老成怪，人老成精"、孩童能"郎骑竹马来，绕床弄青梅"，绿林好汉杀富济贫、英雄豪杰顶天立地，达官贵人趋炎附势、文人墨客风流倜傥、活脱了三教九流逢场作戏、演绎出五行八作百态人生……把死的说活喽，把活的说死喽……

一人一台戏是绝活啊！

能端起这碗饭混道儿的都是苦命人，有徒弟才像个有模有样的师傅，有师傅才像个有着有落的徒弟，活不下去才成就了个"活脱儿"，而"活脱儿"也就是一碗饭，并不是完整的人格。台上可荣华富贵的风光，台下也不过依旧是挑起那一担戏箱……

说书艺人"不值钱"，命，如此！

说书艺人金口玉言，传世教化，命，不该如此！

◎山西民间艺术实在太丰富了，五花八门什么都有。我常想，把说唱艺术的评说与民歌、小戏、民间舞结合起来会是个什么样子呢？

总要定个型儿，叫"说唱剧"也许不错！

说唱剧是一个筐，萝卜白菜往里装。能创造一种艺术形式多么令人兴奋！

◎说唱艺术属口头文学，玩意儿在嘴皮儿，说学逗唱手眼身

法步需样样精通,绘声绘色风生水起,虚张声势草木皆兵,然而"活灵活现"毕竟要依靠观众的联想。面对时代发展、审美多元,我们为什么不能把联想变成眼前的画面、真实的人物、立体的空间和多维的现实呢?一件事一件事地讲,一幕戏一幕戏地演,进进出出,你来我往,虚实转换,身临其境,说书人既是讲述者也可以是剧中人,既是画中人也可以是局外人。这是一种新的故事讲述、情节展开的方法,也是人物存在、事件发生、场面看见、矛盾解决的艺术形式。文学艺术没有分家,旧材料的重新整合,我觉得可以试一试。

◎说唱是假的,我们要弄成真的,这真的还是假的,这个"假"已然是质变了,是新的。

三

构成关系

(一)让"小脚和解放"构成

现在用"解放"作剧名,人们不会想到是表现小脚。把小脚的形象和解放的概念放置在一起,再合适不过了。

近代以来,"解放"作为一个概念多用于精神,指追求自由,摆脱桎梏和枷锁。而小脚是形象,是扭曲、变形、束缚的结果。旧时,女人裹了脚,称"三寸金莲";还没有裹的脚,称"天足";裹了脚又放了脚,这半大不大的脚,称"解放脚"。三寸金莲,是供男人们把玩的,就像把玩女人的手一样,这是上千年的变态

审美观念所决定的。

刻意将"小脚"的观念和"解放"的精神"捆绑"在一起，使之凝聚出艺术的力量和思想的光芒！

以小见大、意味无穷：

1. 从裹脚到放脚是肉体的解放；
2. 摆脱束缚、追求自由是思想的解放；
3. 打破常规、勇于探索是观念的解放。

说唱剧《解放》的主题思想明确了——妇女解放是人类解放的天然尺度，思想解放是社会进步的前提条件。

（二）让"戏里和戏外"构成

说书人是"说唱剧"的主要讲述者。

说书人的"说"是戏外，说书人的"书"是戏里。说书人的"说"是讲看不见的故事，说书人的"书"是演看得见的情景。戏里戏外都要守住各自艺术本体的精华，"说""书"互相传递，连贯推进着故事情节的展开。

说唱剧的"戏外"形式是说书，而"戏内"形式就太多了，可以说想要什么要什么——该唱歌就唱歌，该舞蹈就舞蹈，该杂技就杂技，该戏曲就戏曲，"有动必舞，有言必歌"，这主要看人物和内容所需要，正如王国维所言"以歌舞演故事"。

把多种艺术形式融合成一个整体，艺术关系就成了成败的关键，因为，美学的统一还等在那里呢……

(三)让"文学和艺术"构成

文学和艺术都是塑造形象,塑造可感的、具体的、生动的形象。那么,为什么还要特意提出构成呢?因为,文学诉诸读者以想象,艺术呈现观众以视听。把口头文学与表演艺术嫁接,令观众跳进跳出,在想象空间和视觉空间里感受,口头文学能弹指挥间、一句千年,艺术语言是此情此景、此时此刻;口头文学重形容,艺术语言重表现;口头文学口若悬河能上天入地,艺术语言形神兼备可活灵活现。

口头文学擅长叙述情节、描写景象、模拟人物、刻画性格,如果说表演艺术要看"演"得像不像,那么,口头文学就要看"说"得好不好了。"说唱剧"要重点把握两者之间的关系,让两者之间互通有无、烘托映衬、传递有序。

口头文学更接近平民草根,说书人像个见过世面且好为人师的江湖"先生",纵论天下、评议事理、指点迷津;口头文学更擅长古怪离奇,说书人就像个神秘"导游",引导观众游走在传奇故事的情境中;口头文学玄乎得很,说书人为验证自己不是吹牛,可以指着舞台上粉墨登场的人群说:"不信?你看!"说书人能进到"戏"里搅和,也能躲到"事"外当看客,拿得起来放得下去,累了还能喝口茶,舒服得很,这是多么大的书场和气场啊!

文学和艺术互补性强,两者一经构成融合,其本质属性还是艺术。但,已然是崭新的艺术语言和崭新的艺术形式了!

学子同席

【这是谁的音乐】

京荣：

你好！

7月6日晚上，收到了你新创作的英雄主题、民族主题、悲情主题和黄河主题音乐，听后很激动，辗转反侧久久不能入眠，思绪万千想了很多，索性起床伏案写字，这些感想是写给你的，也是写给我的。

1. 不脱开歌曲句式就成不了史诗。
2. 地域的口子很小，只能是情感的发端，是根脉不是目的。由于地域风格骨架小，所以不能纠缠于其中，从而干扰宏大。作品如一棵树，根脉不要老让人看见，其精髓要尽快通过树干到达树冠，树冠面积大，在风中摇曳歌唱，是精神，是人类的共鸣。
3. 没风格不行，记不住你。但风格是你的不是我的，属于你，而不是属于"我"，更不是属于众人，多可惜！
4. 合成器成不了贵族！合成器不能露出，出来就掉价！
5. 音乐的深刻性藏在音乐的缝隙里，所以不要把音符塞满。
6. 音符的位置有时候是风格决定的，有时候是情感决定的，也有的时候是思想决定的。
7. 很多艺术像工艺品，只能摆在那里观赏，剧场艺术、影视艺术、文学艺术、博物馆艺术等大多如此，但音乐不同，有些音乐可以带在身上，甚至可以带一辈子。我很小就和肖邦的《幻想曲》一"见"如故，当时我不知道这音乐是谁写的，只感觉那是我的音乐，畅想未来，就在心里哼唱慢板，回想以往，

就哼唱快板。几十年过去了，到现在依然如此。我不觉得那音乐是肖邦的，也不觉得那是二百多年前波兰的，只觉得那音乐是我的。这现象让我深思，有些艺术属于时代又穿越时代，属于地域又覆盖世界，属于个人又属于人类。

作品能摆放在那里已然是资格了，当然很好，但存放在人们心中不是更好吗？

8. 写旋律是横线思维，编配器是竖线思维，缺什么？缺空间思维。抽象的艺术离不开"象"的主题空间概括，这个"象"像不像是一个层次，是不是是一个层次，好不好是一个层次。音乐创作是有空间设定的，在小空间里是小气象，大空间下是大气象。第二次世界大战是人类的灾难，这是多么大的空间和气象啊！

9. 有些味道需要音符的密集，有些境界需要音符的疏朗。音符不是越密越好，配器也不是越重越好。

10. 音乐如人，是人的感受。音乐的层次和境界就是作者的层次和境界。

杂乱心得让你见笑。

此致

夏安！

张继钢

2015 年 7 月 6 日晚于北京

（四）让"说书和其他"构成

时代发展太快了，好多艺术品种都只剩下一口气，地盘愈来愈小，单打一的出路显然渺茫。那长江两岸戏迷铺天盖地，黄河上下围着半导体听鼓书的时代一去不复返了，民间艺术随着工业文明和城市化也渐渐成为乡愁，那种听鸡叫下地干活，看日头烧柴做饭的慢光阴早已成为老皇历。那么，是不是说当下的流行艺术就是方向和潮流呢？不一定，也许是加快了速度的"你方唱罢我登场"。和博大精深的根脉文化艺术相比，流行文化只能属于特定的年龄层，更像个"拉洋片"，顶多是一代人的云卷云舒，而不是世世代代的来龙去脉。

也是一种觉醒，现在运用录音录像等各种方法在抢救整理"老艺术"，但归宿是尘封博物馆，等着后人产生兴趣回过头去研究，但毕竟是"躺"着了。

历史一再证明，爱听故事是人的天性，时代发展是尝试用各种方式讲故事的推进器。需要我们创新和改进的不仅是故事内容，还有讲故事的方式方法。

说书人就是讲故事的高手，光让他一个人讲还远远不够，会审美疲劳，还要舞蹈着讲，唱着歌讲，唱着戏讲，"杂耍"着讲，"美术"着讲，"灯光"着讲，"服饰"着讲，"道具"着讲……

故事要听还要看，怎么看？重组各类，盘活各种，合伙儿讲，综合着看。

（五）让"演员和角色"构成

研究审美离不开研究艺术关系，什么是艺术关系？即将两个以上的构成因子融合为和谐的完整的一个。

一般来讲，美是和谐。不同的艺术品种有着不同的语境，也正是不同的语境产生了不同的美。正如你可以在集市上嚷嚷，不可在教堂里喧哗。有些艺术是具体的直接的，如小说、戏剧、电影，有些艺术是抽象的感觉的，如音乐、舞蹈，有些艺术是也可以具体直接也可以抽象感觉的，如诗歌、绘画。让直接的艺术完全靠感觉，会一头雾水莫名其妙；让感觉的艺术直接说话，会非僧非俗不成体统。

既要对独立的艺术品种尊重，又要合二为一，使之水乳交融浑然一体，解决艺术关系的课题就摆上了创作台面。

严格说来，表演艺术只应该看见角色，不应该看见演员，然而有些艺术恐要例外，如声乐表演。声乐讲声情并茂，这个"情"是情境、情感、情绪，不是角色，演员还是演员，不是扮演的那一个特定的角色。

不是搞活动，不是办晚会。说唱剧是一种艺术作品，是多个艺术品种构成的一部完整作品，这个构成是刻意的，那么艺术关系怎么解决呢：

1. 凡是角色只能通过舞蹈和戏剧哑剧表演，都不能张嘴说话。

2. 把说话交给说书人，角色的台词也交给说书人，是"你说我演"。

3. 凡是声乐和戏曲表演都在舞台上但都不在"戏"里，这

个"歌"或"曲"是"戏"里，演员在"戏"外。

如此，观众审美心理会乱吗？不，很清晰，他们知道"角色"在哪里，"戏"在哪里，而且看懂了美妙在哪里，有时"调皮"一下偶越雷池，观众还看懂了可爱在哪里！

把多个艺术品种放在一起不是凑热闹，把艺术当热闹是艺术的悲哀！

（六）让"双簧和形象"构成

双簧的绝妙在于多个人塑造一个形象，这类艺术表演的形式比表演的内容还重要，是典型的内容为形式服务的艺术品种。双簧是为形式选题材，不会为题材选形式。对双簧艺人来说，双簧就是铁饭碗，表现形式永远是第一位的，是为表现而表现为表演而表演的艺术。

双簧可以看见"形象"看不见演员，也可以看见"形象"的同时看见演员，还可以看见"形象"看不出演员，关键要看是怎么个双簧。

双簧在说唱剧里是处理艺术关系的好办法，要随处可见：剧中角色裹脚疼痛在形体，哭喊的声音交给说书人，等到看不见角色了，说书人还可以如同剧中角色一般连滚带爬连哭带喊；角色对话是形体，台词表达交给说书人，并且可男可女可老可幼；角色在台下没上场，台上的说书人可以代替角色"假戏真做"；角色敲门只做动作，说书人可以敲响惊堂木伴奏等等。

总之角色是形象，说书人也是形象，角色是故事里的人物形象，说书人是说故事的"说书人"形象。

（七）让"梦和戏剧性"构成

没有矛盾冲突看不出人物性格，没有人物性格推不动情节发展。编剧和导演苦苦寻找的究竟是什么呢？是戏剧性。

常见的戏剧性是人物与人物之间的对立，这对立的势不两立制造了事件冲突的你死我活。不论描写什么时代、什么背景、什么事件都离不开人和人之间的对立。

抓住"观念"试一试。观念，是时代的、社会的、民族的、地域的、普遍的、共同的、持久的、固定的看法，观念的落后是落后的根源！

"不裹脚"，是"我"说了算，"裹脚"是另一个"我"说了算，这个"我"是分裂的，制造分裂的祸首是——观念。

裹脚还是不裹脚，与其说是人物和人物之间的矛盾，不如说是人的天性面对社会的无奈，是人的意志和潜意识的纠结，是为自己还是为爱情的内心挣扎。束缚你的不是看得见的"那群人"，而是看不见的那个社会"观念"！人有七情六欲，是自己的这个欲望和那个欲望在拼杀，是观念使你自己和自己过不去了……

于是，梦，就在戏剧性中派上了用场，让这个梦去坚守，让另一个梦去反悔，这是"连环梦"；让说书人梦游到剧中人的梦中，剧中人梦醒了，而说书人还在梦中打梦拳说梦话，这是说梦解梦的"梦连环"。如此，让梦推动情节的发展，让梦刻画出人物性格，

致母亲
（2009年10月1日）

- 我问母亲：你为什么要裹脚？
- 母亲说：老年间的女人都裹脚，不裹不好看，不裹嫁不出去。
- 我问母亲：裹脚疼吗？
- 母亲说：疼！
- ……
- 我为老年间的女人们流泪，因为这一"疼"，就疼了一千年！
- 如今，年迈的母亲看着人们无拘无束、自由欢快的步履时，她的脸上总洋溢着一种平和与欣慰，而在我的心上，却浮现起一丝淡淡的苦涩。
- 我问母亲：你在想什么？
- 母亲说：解放！

第八部分 山西说唱剧《解放》 161

让梦制造出现实生活中的矛盾冲突。

剧情陡转的外力是世俗观念,命运突变的内力是梦中联想。

这是一个了不起的尝试,尤其是在艺术创作的戏剧性方面,可能推开了一扇新的天窗。

四

"风格"——我们的地标!

守住"一亩三分地",用"特色"围起田埂,不要让自己的流出去,也不要让别人的溜进来。要尽可能界限分明地排他,竖起我们的标识。

我们要竭尽全力去创造——

崭新的舞台艺术样式

崭新的戏剧艺术陈述

崭新的民间艺术表达

崭新的传统艺术构成

五

◎就像一个大杂院,里边住着说书、民歌、戏曲和舞蹈,要善于管理,让邻里之间相互依存和睦相处,避免水火不容的吵嘴打架,家长是谁呢?是编剧或导演。

这复杂的关系就是艺术关系,处理好,就能形成独特的艺术语言。艺术家生产艺术作品叫创作,生产艺术语言叫创造。

创造语言和形式是艺术大师的品质!

说唱剧《解放》节目册

◎舞台美术太实就把"戏"摁死了，戏中人和事只能模仿生活，再也浪漫不起来了。美术太虚就寓言化了，戏中的人和事就没有着落，就会产生奇奇怪怪的空洞。所以，虚实结合为好，把写实的景物符号化象征化，是窑洞，但最好是具有"脑切片"透视感的窑洞；是大院，但只有大门来表示，而且是高高低低错落有致的大门，表示出黄土高原的层层叠叠的家家户户的景象。

戏的风格制约着舞台美术的风格，导演的风格决定着舞台美术的风格。反过来，舞台美术的风格也制约着戏中人的表演风格。

六

◎在中华人民共和国成立六十周年之际，由我出任总导演的大型音乐舞蹈史诗《复兴之路》正在人民大会堂隆重上演。此时，就在大会堂对面的国家大剧院也正在上演说唱剧《解放》，此情此景令人很是感慨：这两部作品的主题都是解放，《复兴之路》是民族独立人民解放！《解放》是精神独立妇女解放！

我期待着——

《解放》唱响全中国，"小脚"走遍全世界！

让灵魂跟上·张继钢论艺术

09 —部分

舞剧《千手观音》

编导手记（2005年—2011年）
静·净·境

ZHANG JIGANG'S ART THEORY

LLOW
E SOUL
O CATCH UP

才能持久，轻囊方能远行
力究竟在哪里
们看见大地的纯净
经典构成的基本要素
而单纯
构成是复杂的

一

只要心地善良，只要心中有爱，你就会伸出一千只手去帮助别人；只要心地善良，只要心中有爱，就会有一千只手来帮助你。

这是 2000 年创作舞蹈《千手观音》时的理念，那么，舞剧《千手观音》的创作理念是什么呢？

二

创作舞剧《千手观音》真难！

从不曾有过这样的压力，这个压力不是来源于外界，而是来源于我自己，因为，已经有了舞蹈《千手观音》……

我抱定求真、向善、塑美的信念一路前行，就像一位远行的朝圣者，努力地在寻找，寻找那条超越自我的小路。六年来，我步履蹒跚，一路艰难，几度绝望。当那一天的太阳升起，我终于明白了——太阳升起，不在东边，不在西边，是在心间！只要心中有光，只要心中有爱，就要播撒温暖。

心静才能持久，轻囊方能远行……

三

小的时候，妈妈领着我去拜佛。那时，我感觉到，佛离得我很遥远，而且是冷冰冰的。

后来，我走过千山万水，饱览人世沧桑，渐渐体悟到：你看佛很遥远，其实，是你自己的心很冰冷；你看佛很冰冷，是你自己缺少对别人的关爱。

舞剧《千手观音》舞美效果图

四

舞剧《千手观音》不同于舞蹈《千手观音》的创作理念，应该是这样的：

千手观音非凡，不是你，不是我，不是他；千手观音平凡，就是你，就是我，就是他！只要你多做好事、多做善事，人们就会说你是活菩萨！

这个创作理念令我释然。因为，舞蹈《千手观音》只能是千手观音，舞剧《千手观音》的千手观音大象无形，可以是山川、河流、飞鸟，也可以是祥云、莲花、菩提……舞蹈《千手观音》最值钱的就是一条直线，而舞剧《千手观音》可以千变万化。

五

"绝处"，是独自的到达。你怎么走到这里，你要走向哪里，方向始终是明确的。"绝处"是另一重天，是高度，是品位，是标准，是绝不向平庸低头，是接近彼岸的刹那。只是，遇到了没有任何前人指引的迷失，是没有了道路的困境，也是没有了办法的绝望。

六

爆发力究竟在哪里？人们总习惯以能否让观众掉眼泪来衡量作品的优劣，其实，能让观众在心底静静地感动更动人、更持久、更见功力，把握起来也更难！

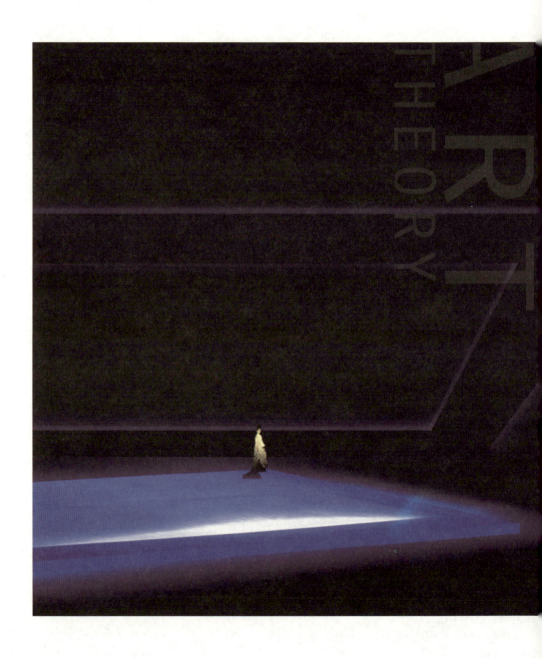

舞剧《千手观音》舞美效果图

七

一部舞剧可以催生一个舞蹈团,今天,太原舞蹈团成立了,我为他们准备了如下的话:

"要想有地位,先要有作为。靠舞蹈谋生,是需要勇气和智慧的。

"这个事业需要——极端的热爱、严明的纪律、良好的风尚、创新的品质,从而,才有可能具有高超的技艺和杰出的艺术!

"让我们用千辛万苦去克服千难万险;用千锤百炼去锻造千古绝唱!我们的任务是求真、向善、塑美,讴歌我们的祖国,礼赞伟大的时代,创造没有破绽的美丽,奉献给这个世界以崭新的激动!"

八

这部舞剧将会用一种新的方式阐述,舞剧看上去更像是一座圣殿,圣殿里回荡着十二首颂歌,悬挂着十二幅画卷,讲述着至真至善至美的传说。就像在神圣的地方不能大声喧哗一样,我期待的不仅是人们的欣赏,而是人们听上去更均匀的呼吸,因为,我想让人们看见大地的纯净!

九

在人类艺术发展史上,每一个时代都有彪炳史册的经典。经典的光芒普照四方,经典的影响持久恒远。面对经典,我们应该皓首穷经地研究领会、微言大义地解读传授。然而,研究经典不

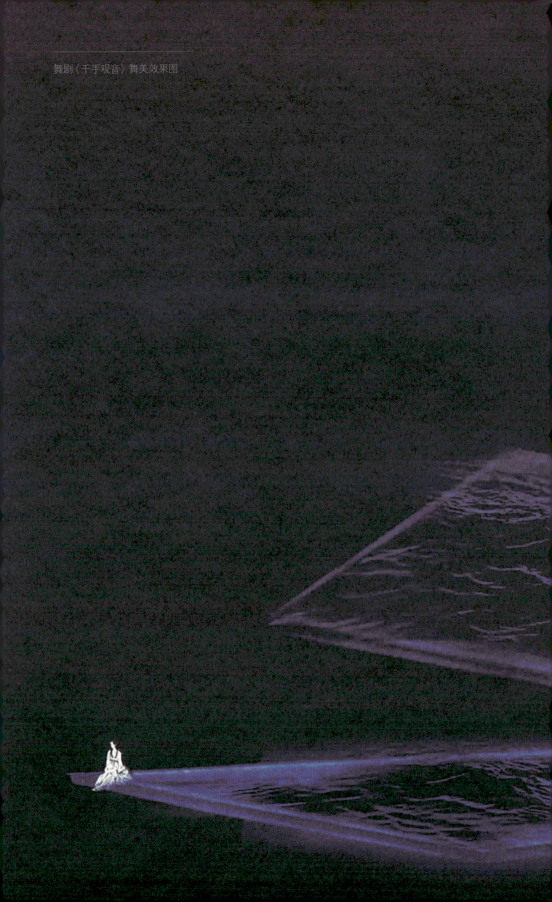

舞剧《千手观音》舞美效果图

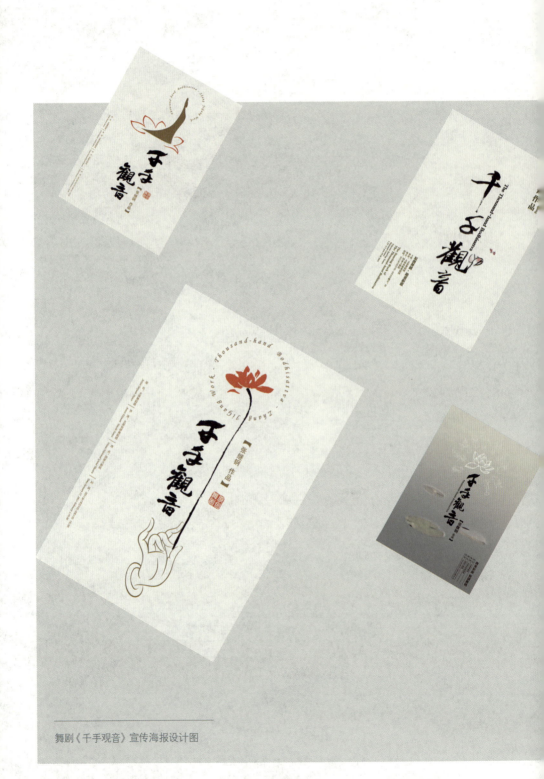

舞剧《千手观音》宣传海报设计图

应该仅仅停留在顶礼膜拜,也不应该占有经典,炫耀自己,更不应该风行影从、趋之若鹜。在艺术创新的道路上,面对"经典",唯一正确的选择就是"参照",因为,真正的艺术创造只有启迪,没有样板。

十

艺术经典构成的基本要素为:
1. 具有求真、向善、塑美的精神境界;
2. 具有社会美和艺术美高度融合的极品质量;
3. 具有独领风骚、穿越古今的美学指导;
4. 具有唯一性、崇高感、影响力的时代象征;
5. 具有开启先河、万世之作的师表风范。

十一

静、净、境!是舞剧《千手观音》音乐的创作原则。

写好一个音乐对于一个音乐家是多么的重要,要想让同行佩服,就得敢于做到放弃大家都在使用的"重金属",改变总在"最强音"上的做法,要让音乐从心底里流淌出来,就像在述说。所以,我希望我们的音乐要做到——静、净、境。

十二

我需要的音乐绝不是对舞蹈戏剧性的解释,而是让音乐有自己的美学,有自己独特的表现方式。牢牢记住:品质要纯粹、风

学子同席
【抚摸你的灵魂】

刚才我们讨论了结构,现在休息十五分钟(在座的有王建军、谷亮亮、唐黎维、张磊、王鑫、王晓惠、刘夏等人)。
昨天在路上碰到了一位妇女拦住了我,认真地对我说:"我每次看舞蹈《千手观音》都哭,不知为什么?您能告诉我吗?"我说:"那是你看见了自己的灵魂。"
由此,我想了很多,灵魂是什么?灵魂在哪里?

如果看舞蹈《千手观音》时流下了眼泪,你把那一滴眼泪接住看看,慢一点,也许那滴眼泪是你的灵魂!

读陈子昂的诗《登幽州台歌》,读得慢一点:"前不见古人,后不见来者。念天地之悠悠,独怆然而涕下。"再读一遍……再慢一点……,我们真的"怆然"而"涕下",这"涕下",怕就是你孤寂的灵魂了……

在艺术作品中,让观众直接看到自己的灵魂,而不是通过人物悲欢离合的故事感染后看到,这作品就是直指人心。此刻,艺术是灵魂的使者,正在抚摸你的灵魂。

人们看芭蕾舞剧《罗密欧与朱丽叶》时流的眼泪,是被感动,是同情。眼泪是流给罗密欧与朱丽叶的,当然,感动的是"我",是"我"在同情,这眼泪也是流给"我"自己的。但作为"我"

来说,毕竟是隔着,"我"并没有把自己摆进去,"我"会觉得这是你的事,你们的事,不是"我"的事,"我"可以为你们的事掉眼泪,就好像让"我"的灵魂出来看看你们,用眼泪表示一种同情,用善意表达一种声援。
这也是艺术抚摸,是通过故事人物的间接传递抚摸了灵魂。

艺术通灵,灵在哪里?我觉得,在你身体里最重的那一部分常常会以最轻的形态来显示,这就是——眼泪,泪如灵魂!
一滴泪珠多么轻盈,但这轻盈的泪珠能量是巨大的,大到无限!!!

灵魂,是你目光里的那一丝忧郁,是你那一声轻轻的叹息,是你夕阳下闪动的那一滴泪光……

人在悲伤的时候灵魂才回来。

让观众实实在在地感觉到"我"在艺术里,在艺术里,让观众真真正正看到自己的灵魂,人类为什么需要艺术,因为人类在艺术中看见了自己的灵魂!

明白了这些,可以把我们的创作焦点挪一挪:
1. 让观众感觉到没走进别人的院落,而是进入了自己的花园。

这"故事"和所有人有关，谁看属于谁，谁听属于谁，作品中收藏了所有人的灵魂；
2. 辐射面宽广，要照亮所有。和张三李四走得过近，就会脱离百家，因此，需要和所有观众保持恰当距离；
3. 平易近人，春风化雨；
4. 要淡淡的伤感；
5. 尽量抵达美的哲学层面；
6. 如果是悲剧，也不要忘记悲剧意识的宏大，这宏大要站在民族或国家的命运高度；
7. 要穿越时空，抽象出人类共有的崇高。

格要纯正、坚守麦田、敢于不同凡响。

十三

不要让我们的舞剧音乐听上去总有西方古典芭蕾的影子,好像不这样写就不像舞剧音乐。同样道理,舞剧《千手观音》也不想模仿古典模式,如果用传统的、熟悉的、常见的、固有的舞剧结构模式和叙述方式来判断此舞剧,那只能说从一开始就没有读懂,舞剧音乐对于戏剧矛盾和冲突最好点到为止,不必强化。否则,音乐会逼着编导古典,那就不是这部舞剧了。

十四

我将努力避免人们司空见惯的东西,这一点我极其清醒,因为我鄙视抄袭!

当然要尊重和依托生活中所见所闻,否则,怎么会调动人们的生活感知和唤醒人们的纯真情怀呢?

我想舞台美术设计也一样,《千手观音》的美术设计要简洁、要现代,巨大而单纯,要一生二、二生三、三生万物,最后要万物归一。

十五

要唤醒生命的经验,但出手就要见锋芒。要敢于在编舞上打破常规,让灵动与情感交织,出人所料是神来之笔,非"人"来之笔!

非要和音乐过不去，那是不懂音乐，要让音乐视觉化，让视觉对比构成关系，把剧场"震住"，使观众没有做好这样的准备去迎接这样的非凡景象。

十六

美感构成是复杂的，什么样的创意具备美感？什么样的创意不具备美感？那么，这个美感实在是包含着阅历的丰厚、知识的累积、审美的品位、觉悟的敏锐和创新的欲望。吴冠中先生讲过："中国的美盲多于文盲，尽管很多人有很高的学识，但他是美盲，因为没有审美的能力。"

十七

创新，除了才华，还有基于对本行业深刻而广泛的了解，所以，做事要慎重。

评价作品是否创新，也离不开对本行业深刻而广泛的了解，所以，说话也要慎重。

让灵魂跟上·张继钢论艺术

10 部分

FOLLOW
THE SOUL
TO CATCH UP

看的东西是被看不见的东西所主宰
王 留白
文化有地域但不能有围墙
是创造美的形式
没有远方，有爱就是故乡

舞蹈诗
《侗》

导演手记（2010年—2015年）
百思"难"得其解

ZHANG
JIGANG'S
ART
THEORY

DANCE POETRY
DONG

Jigang Zhang Director

Present
Bureau of Culture, Press, Publication, Radio and Television of Liuzhou

Performed by
Liu Zhou Arts Theater

Venue
Liu Zhou Culture and Arts Center

2015 · Liuzhou

舞蹈诗

侗

导演 张继钢

出品
柳州市文化新闻出版广电局

演出
柳州市艺术剧院

地点
柳州文化艺术中心

2015 · 柳州

我这"外乡人"特别关注红土地已经十七年了，在艺术创作的脑海中始终恐慌的不是"新不新"，而是"像不像"。究竟是什么困扰着我？我怕什么呢？一怕"当地人"，二怕没人看，所以，一方面民族符号压得我喘不过气来，一方面时代符号又强烈地召唤着我。面对这个问题我必须想通，必须调整观念：

001　看见的东西是被看不见的东西所主宰！

002　艺术家面对民族题材首先看到的是风貌，但不能最终还是风貌。持续沉醉于民族风貌容易使民族艺术表面化、类型化，是浅层次的"像不像、是不是"的徘徊，这个层面是特色层面，因为是愈老愈有特色，所以即便能创新，区间也狭小，很难有高层次的突破和提升。

003　学会民族的语言，目的不是为了作茧自缚，而是破茧成蝶。

004　扫扫眼皮是娱乐不是艺术！
　　　艺术真正的对象是人。引导观众关注人，不要引导观众关注服饰；让观众感悟形体的灵魂，不要让观众愉悦于动作的特色。

005　民族精神是传统和时代的融合延展，区间广阔，内涵丰厚，层次更高。

006　追求骨子里的民族特性，有可能视野开阔、语言丰富、内涵深厚、境界高远。

007　凡产品都在乎市场，但仅凭民族民俗民风征服市场很难，况且也见多了。

008　创新艺术形式就是创造艺术语言，更具有"著作权"的价值。

009　柳州知道，这几年在创作中所推翻的东西，其实都是十分十分宝贵的，只是放在抽屉里，不能扔掉。

010　侗家是水的民族。我想侗家的水是沉静的湖，温馨的塘，欢快的溪，灵动的泉。归纳起来，可能是素朴和纯净。

011　躁动与宁静是两个关键词，躁动，是时光的飞越；宁静，是灵魂的歇息；躁动，是生命的激情；宁静，是人文的庄重。

012　艺术创作也有必要的妥协，或面对高雅，或面对世俗，或面对民风，或面对市场。但让步不能太多，否则就不是"这一个"。

013　到了一定的火候，好与不好之间是模糊的，似与不似之间是微妙的，有时要交给感觉处理，有时要交给大局决定。

014　现在到处是"原创"，原创的概念有些乱，是指题材还是体裁？是指内容还是样式？是指观念还是手法？如果是综合在一起的，那么就不要轻易喊原创了！
　　其实，我们有些咋咋呼呼的出新，是在美国、英国一些西方国家东抓一把西抓一把拼凑的，学一点别人的理念和招数放在国内就是出新了，这一点装蒜，大多数国内观众不清楚，但在一些艺术家的眼里很清楚。这不是创作，是艺术领域的二道贩子，是贼，是盗！

015　文化作为载体常被人利用，巨人能踩在巨人的肩上，小丑也能踩在巨人的肩上，你信吗？我信！他们的目的是跳梁。

016　创作激情有赖于诗性思维的发达，作品完整又要求避免理性思维的匮乏。

017　仔细看，侗寨是一个世界！很多想法会跳着蹦着来找你，在这里能诞生一百部前所未有的作品！

018　每部作品都要不同，快成信仰了。

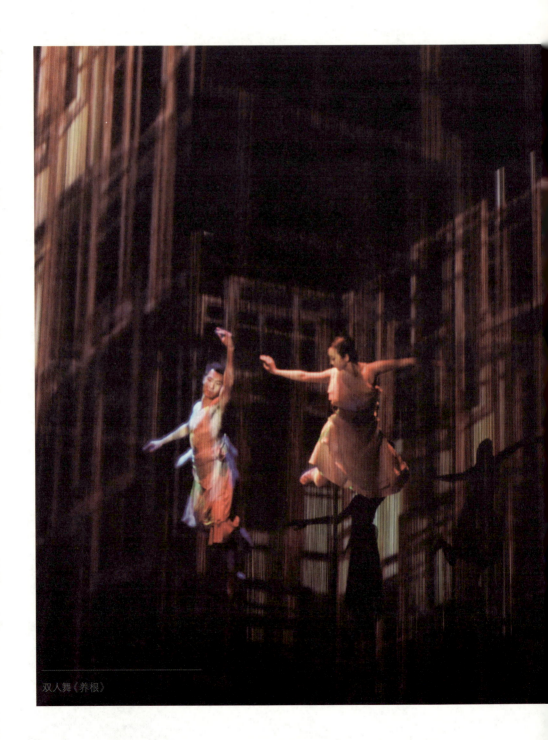
双人舞《养根》

019 《鱼戏》已修改第101次了,就像一个下不了生产线的产品,但不是毛病太多,而是期待过高。有时,也就是几小节音乐的动作,可由于质量不够所以死活过不去。我们看自己的作品,亮点能看见,缺点更像是被放大镜放大了的看见,攻克了就成新的亮点了,所以,就愈来愈舍不得轻易出手。我知道这"产品"一出"车间"就又要被人模仿了!

020 看现在的舞蹈比赛和十年前、二十年前的作品差不多,再过十年、二十年还和现在的一样,那才悲哀呢!

021 柳州很有尊严,很少模仿别人,像个艺术重镇!所以给柳州做事,就像背着山一样!

022 《踩堂》究竟是什么呢?在跟前看是风俗,站远点看是圈舞,再远点看是快乐,更远点看是仪式,世世代代的看是人文,上百年看是"宗教",上千年看是生命的歌唱!是灵魂的释放!

023 不要老盯着侗族的项圈,不要老盯着舞蹈的顺拐,不要老盯着芦笙,不要老盯着山歌,这是生存状态。要盯着人,盯着精神!这是生命状态!

024 不能让水车抢眼,写实会干扰本体。极简主义的"简"是

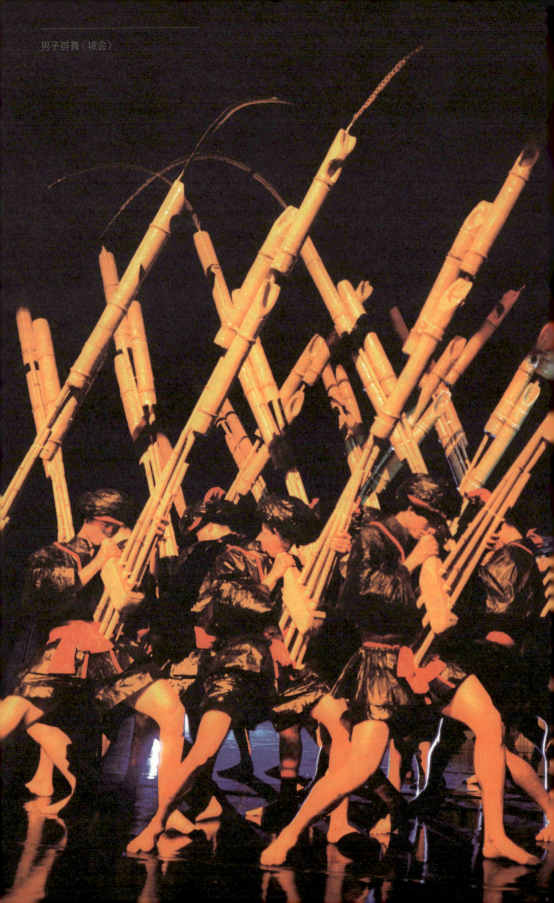

男子群舞《坡会》

艺术本体的自信和实力。《水车吱吱》的水车就是符号，重点是踩水车的舞蹈，焦点是踩水车的姑娘。人们关注的不该是水车的造型而是舞蹈的魅力。

025 《种太阳》的题目本身就是浪漫主义，不是现实主义。艺术语言要统一，也要浪漫主义。问题的关键是要种的那个太阳，这"太阳"是什么？能种吗？怎么种的？

026 我对所有侗家人留下的痕迹感兴趣，我们也要努力为侗家人留下点痕迹。

027 象征。
要概括就需象征，要象征就需符号。芦笙，是西南少数民族的共同符号，要用芦笙，关键是用芦笙做什么呢？我想，一定要和仪式有关。

028 写意。
抽象是为了写意，否则何必抽象。这象一定是能反映本质的象，是主题的意象。之所以写意，这"意"是为了往眼里去的，往心里去的，往脑子里去的，是要回味无穷的。

029 夸张。
夸张不是用来哗众取宠的。夸张是为了强调！那些不太重

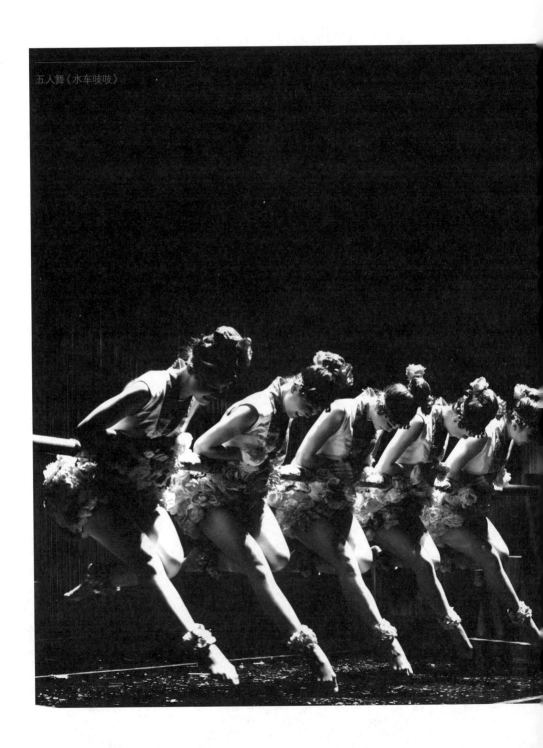

五人舞《水车吱吱》

要的东西用眼睛的余光感觉到就可以了。

030　留白。

泰戈尔讲"不要试图填满生命的空白，因为，音乐就来自空白深处"。

我对作曲家董乐弦说："你看，空白深处是留给你的，结果，你把音符填得很满。音符密集，就如近在眼前，音符疏朗，就会远在天边。"

音乐的深刻性藏在音乐的缝隙里，所以不要把音符塞满。留白不仅仅指书画，舞蹈动作太满了也不好，音乐音符太满了也不好，把话说得太满是抓不住要害，也是不自信。

031　距离。

审美要有距离，看 3 米 ×4 米的油画怎么着也得退到 4 米以后，好诗都在远方，好音乐都很遥远。第一人称是我和"我"的岁月距离，也有着天文地理的距离，产生怀旧、乡愁，让往事如烟升华成生命哲学。

032　虚实。

没有实，你怎么也产生不了虚，不信你试试。

033　七分钟的舞蹈一分钟过去了还看不到精彩，还要继续看吗？我看不必了。

034　没有一个首演日是我选的，幸亏如此，不然永远演不了，因为我期待的那个完美永远不存在。

035　优雅不是属于有钱人的，也不属于权势，欲望太多不会有优雅。我看见坐在树下抽水烟的侗族老人，没有表情、气定神闲地望着我就十分优雅，这优雅是内心的安定，所以目光澄澈。

036　创作本身就是个难题，太熟悉生活会麻木、不熟悉生活会空洞。

037　不要走远，每天都去看看美术、诗歌、摄影，翻翻杂志，听听音乐，让心散淡，有意识地去无意识中发现。

038　《孕育》这个双人舞光是开头就改了几十次，为什么呢？因为主题、风格，因为要境界单纯，因为要动机结实，因为要与众不同，因为要一上来就打眼打心！

039　《侗》的美术设计主要是体现 3D 和切割空间，运用手段单纯，"一根线"的因素要守住，这让我想起王羲之的"一笔"和罗丹的"一刀"到底。
　　这个舞台设计是对传统的颠覆，仅凭这一点就够了！

040　音符的位置有时候是风格决定的，有时候是情感决定的，也有的时候是思想决定的。

041　概念是思维的基本单位。
有些舞蹈作品的造型或动作根本形不成概念，始终在技的层面，所以思维混乱，让人看得一头雾水。

042　我国是从众文化，缺少内心世界，追求的是外界的承认而不是自己的成就感，从而使我们在创新方面落后。
常见的评价体系，严重趋同着艺术家的行为，所以在风口上拥挤不堪，而在没有风的地方就没有人。
我们别去风口上。

043　心理学上有一个定理，你期盼的事情不一定会发生，但是你担心的事情一定会发生，因为前者表现的是意愿，而后者却是现实的反映。在创作过程中，我们要认真对待每一个"担心"！

044　优秀的时间艺术最后都要出人所料，正所谓"凤头、猪肚、豹尾"。

045　王建军（执行导演）：要重视市场。
张继钢：对，这也是柳州的态度，干活不为东，累死也无功。

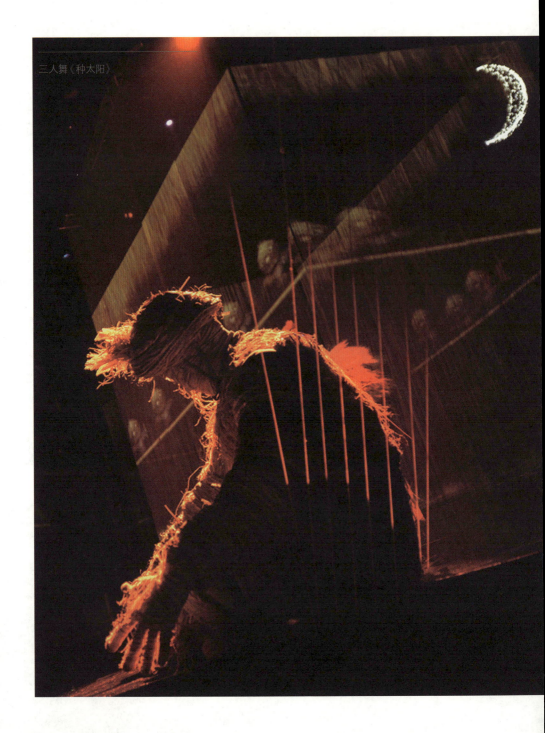

三人舞《种太阳》

王建军：要重视观众口味。

张继钢：对，尤其是当代观众的口味，再过几十年上百年观众的口味是另一回事，关于当代观众，我们既要有迎合的办法，又要有引导的义务。

王建军：那艺术理想呢？

张继钢：纯粹的艺术理想谈不上，但我们毕竟为民族文化的创新发展做过一些尝试，尝试是可贵的。

046　民族文化有地域但不能有围墙。

047　有些艺术看上去像完成任务，其实，艺术创作非常忌讳"任务"心态，"任务"心态容易产生艺术界常说的"行活儿"，容易产生千人一面的雷同。

048　少数民族的舞蹈语言主要是在庆典和祭祀中培育起来的，擅长情绪和情感的抒发，叙事和表达思想就显得"词汇"量不足。我想，有些舞蹈动作具有舞种属性，如芭蕾舞、现代舞，有些具有民族属性，如民族民间舞。但有很多舞蹈动作属性模糊，如此，就谁用属于谁，谁用丰富谁，谁用发展谁，我们再去排斥就狭隘了。

049　我数了数部分少数民族服装的颜色，有的一身衣服有十几种颜色，我们在舞台上使用要谨慎，试试强化款式，减少

色彩，把最重要的能代表本民族的核心色彩留下来，突出重点，强化特色。

050 我在柳州鱼峰山下听到了老百姓唱的很多歌曲是我们创作的，有的是十几年前创作的，有的是在这七八年创作的，听到他们唱，而且是当作自己的山歌在唱，我眼含热泪无比激动，有一种特别的说不出的成就感。这可不是一两个歌唱家在传唱，而是鱼峰山在传唱！是世世代代要传唱！还记得这十几年来，我们在创作《白莲》《八桂大歌》时所坚守的创作原则吗？"用人民的语言塑造人民的形象，用人民的歌声礼赞人民的生活。"我们一直强调不能文人化，不能概念化，不能说教，不能故意拔高。看起来这些明确追求和艰辛努力是有价值的！

051 舞台上的每一个角色都要有质感，不能轻飘飘的可有可无，要有足够的存在理由，要有独特的机理，有立体感和刻画，要有重量。

052 演员有两种，一种是爱角色，一种是爱自己。

053 现在人们对柳州的艺术期待很高，这是荣誉也是负担。这是造成我们不断创意又不断推翻的主要原因。
《八桂大歌》演出100分钟，可人们并不知道我们实际创

作了240分钟的作品量。我们创作团队的每个人都知道：独特就是生命，质量才是进度！

054 在舞台上蒸发掉的艺术，许多都曾经被评价为"震撼"和"精品"，历史真是无情！所以，当我们的作品也被评价为"震撼"和"精品"的时候，我的内心往往是一紧，心里有些慌，并暗暗告诫自己：现在"震撼"很多，听听就好。要保持艺术赤诚和艺术判断力是多么重要啊！

055 艺术不是旅游和庙会，艺术就是艺术，不是凑热闹的附属品。

056 艺术是创造美的形式。

057 美，是人生综合，参透美并非易事。

058 人们看艺术是在看自己的心灵源泉和心灵归宿，就是感受故事传说也是感受人生，有的时候，走近艺术就是走近生命的真相，也是走近生命的理想。

059 人认识自身负担很重，通常靠哲学认识自己总感觉有些生冷，靠宗教认识自己总感觉玄虚，靠艺术认识自己才感觉到美好——心灵最美妙的地方是艺术！还有其他吗？

插图 闫可钦

060　人不大，是人的心很大。艺术是针对灵魂的，灵魂空灵没有边界。

061　有些看上去简单的，事实上是深刻的，只是你不懂而已。

062　自己要歌唱却要问别人好不好听，你不觉得奇怪吗？自己要唱给别人听，却不管别人爱不爱听，你不觉得奇怪吗？我看都虚伪，让人生厌。

063　时间能摆脱一切问题，时间能解决一切问题，时间也能说明一切问题。

064　让互相抱怨成为习惯的团队注定失败。我们每一个只有几分钟的节目都是在互相赞美中挑毛病的，能修改上百次而从不厌倦的秘密是，共同面对"那个作品"开战，就好像那个作品不是我们亲手创作的一样。这不是勇气，是爱好，是爱那个最好。

065　有些演出在国外是一寸，回国后就说成了一尺，在北京是一尺，回到省里就说成了一丈。这是为了得到艺术以外的实际的实惠，真正的艺术家要远离这种庸俗的功利。

066　美也是教育，是美育。如果没有美，就不会有廉耻了。

067　文艺批评的基础是真诚，真诚，是艺术的太阳！

068　观众提点意见你就急，演不下去了却不急，真不负责任！

069　空荡荡的豪华是作者用千言万语堆砌出来的空洞，是概念的狂欢，思维混乱是因为压根就不知道自己想要说什么，急着要表现和表白，就是不知道要说什么。我们要避免这种不诚实的激情，有话就说，没话就不说，有心里话就说，不是心里话就不说，愿意说的话就说，不愿意说的话就不要说，是自己的话自己说，是别人的话让别人说。不急不躁，不争不抢，做诚实的艺术家。

070　人们能从你的作品中看到他们自己，这才是经典！作品只是诞生在你的手中，但是属于全人类。

071　经历和悟性最终决定了你的眼界！你自己的价值观最终会决定你的取舍。

072　我这样观看我的作品：我看"他"要说什么？怎样说？是否吸引了我，笼罩了我，征服了我，是否照亮了我的灵魂！

073　我看你的新作品，说话总是很谨慎，不是怕伤害到你的作品，而是怕伤害到你创作的热情。你看我的新作品兴许也

会如此，这是个问题，我会在心中牢记。

074 任何作品都不能包罗万象，总是有这般缺那般，其实，把这般做好已属不易，要尽早看出不够，尽量做到足够。

075 所有舞台上的东西都应该说话，不应该成为摆设，再好看的可有可无都应该取消，不然就是沉默的干扰。

076 个人价值是客观存在，不承认个人价值的观点是情绪化的。艺术家也有高低贵贱，作品的品位就是艺术家的品位，艺术家的格局就是作品的格局。

077 艺术感动不是生理活动，是心理活动。评论艺术不要用"漂亮"，而要用"好"。虽然都是成功，但这是不同的层级。

078 我们创作少数民族的艺术不能用"少数民族"的心态，不能手里老拿着盾牌，不能让大山挡住视野。靠狭隘守护不了家园，纯粹，不是靠封闭，而是靠能融合的吸纳。学习了是"我"在学习，发展了是"我"在发展，壮大了是"我"在壮大。

079 我们的存在观是包含了所有民族在内的我们，不是还有"我们"，这个小"我们"是生怕人家忘记，是袖手旁观站在

插图 闫可钦

门边抽水烟的偶尔喊一喊，习惯了一直被保护的地位，这是寨主心理，这顶多就是山的主人，不是天下的主人。如果是担起责任的民族就不要老是站在自家门口观望，要议事就要站在寨门，要思考就要站在山顶，站在更远更远更高更高的地方。起码在艺术中，我们要有这样的境界和提示。

080　不要在"学习借鉴"和"抄袭剽窃"之间装糊涂，系谱图会使你一目了然。

081　服装"站"在橱窗里都是为了走出去，《侗》不仅是给侗人看，是给世界准备的。

082　哗众取宠就是不自信。

083　在北方人看来，侗壮苗瑶有很多相似，甚至西南地区的少数民族有很多相似，这是同一方水土养育的不同的少数民族。他们相邻而居，文化习俗自然相互影响。比如，都依存着竹林，芦笙便成为他们共同的乐器，都手工业发达，有蜡染银落，虽然色彩形态各异。我常想，众人围成圆圈歌舞究竟是属于哪个民族呢？西南吗？可藏族、维吾尔族、朝鲜族也是如此，实际上，人类的绝大多数民族都是如此。所以，理论上告知我们一种可能，即，既然都有，谁做的

最好就属于谁!

084　我看他们十几个人去迎亲，忽而吹着唢呐行进在山里的土路上，忽而蹲在树下抽着烟说着笑话，这就是他们的隆重了，虽然朴素，但依然在我的心底升腾起这山的庄严和水的神圣。未来舞台上的应该是这镜像的理想，反映出这精神的本质。想到此，很令人兴奋。

085　凡是你排斥的，或许是你应该学习的，凡是你不在乎的，都可能是你已拥有的。艺术创作也一样，对你不熟悉的不要动不动就排斥。

086　语言少才需要力量，也才有力量；语言少才凝聚了思想，才需要思想；语言少才留出了空间，才空间无限。

087　创新总要有个针对，有必要问，你是针对哪个旧创了哪个新？创新应该是个学术名词，而不应该是个情感化的，更不应该是个情绪化的名词。

088　侗族的悠闲是心中有数，这悠闲透出一种高贵。

089　对于服装设计来说，身上的东西越多越容易；相反，身上的东西越少越难。

090　创造有创造和再创造两种，芭蕾就是欧洲的原创造，肩膀上的芭蕾就是中国的再创造。

091　无论缺少什么，侗族的核心基因不能缺少；无论怎么变，侗族的基本特征不能变。

092　现在的少数民族舞蹈比赛认不出谁是谁，也就蒙古族、朝鲜族、藏族、维吾尔族能认出来，其他民族除了服装看不出根本区别，既没有民族特质和属性，也没有编导风格和个性，有同质化的趋向，我们要保持清醒，我们不要这样。

093　提起大歌就能想起侗族，大歌之所以大，论技法，侗族也许没有研究过和声，却天然地遵循了和声的法则；论内容，很少你长我短，而是天长地久；论境界，他们不把自然看成是属于人类，而是把人类看成是属于自然。

094　观众看戏不是靠眼睛，是靠心灵。记不住你是因为你走丢了灵魂，让灵魂跟上。

095　浓生厚，艳生俗。

096　《鱼戏》是水世界。水里的美，宁静、悬浮、摇曳、起伏、曲线、移动，水里是透亮的也是朦胧的，是立体的也是斑

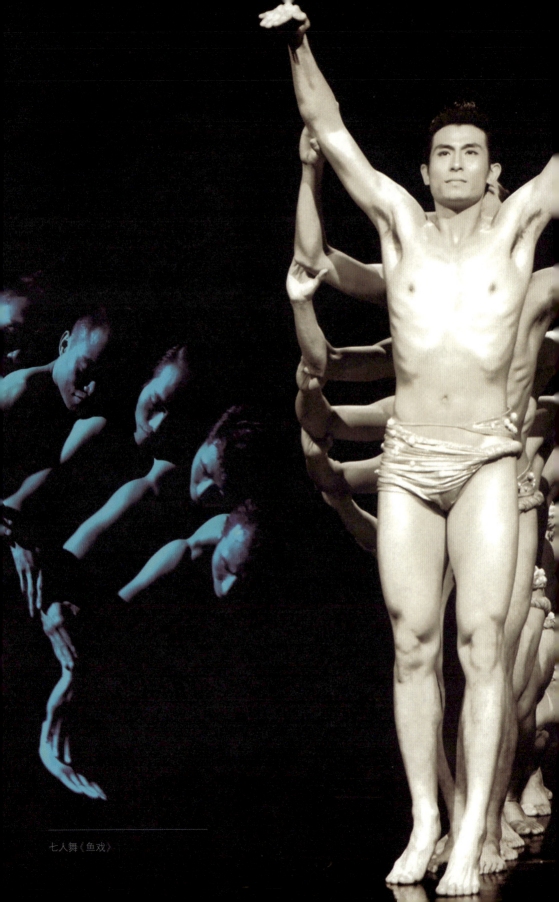

七人舞《鱼戏》

斓的。

097 你激动了半天都意识不到那个"激动"是别人的思维逻辑，这才是不可救药的地方。因为你的发现是在别人的指引下发现的，所以"激动"的含金量很有限。

098 舞蹈艺术的力量来自多个方面，多数编导的力气用在了技术上，很少人会使用"情感"爆发力量，更少的人有思想并使"思想"放射出强大的光芒，这个差距主要是创作思想的差距，教是教不会的。

099 双人舞的托举亮点可以在发端，可以在过程，也可以在结果；托举亮点可以是技术，可以是情感，也可以是思想。扎筐编篓全在收口。双人舞《孕育》结束时的托举难度不在技术，是情感，更是思想，这才有可能"情理之中，意料之外"。谁也想不到，我们会让男女恋人的角色转换：男的转化为婴儿，女的转化为母亲，这才是《孕育》。

100 艺术领域节目很多，作品很少；"行活儿"很多，独创很少。

101 创作不易，当你觉得容易的时候，一定是有人替你承担了属于你的那份不易……

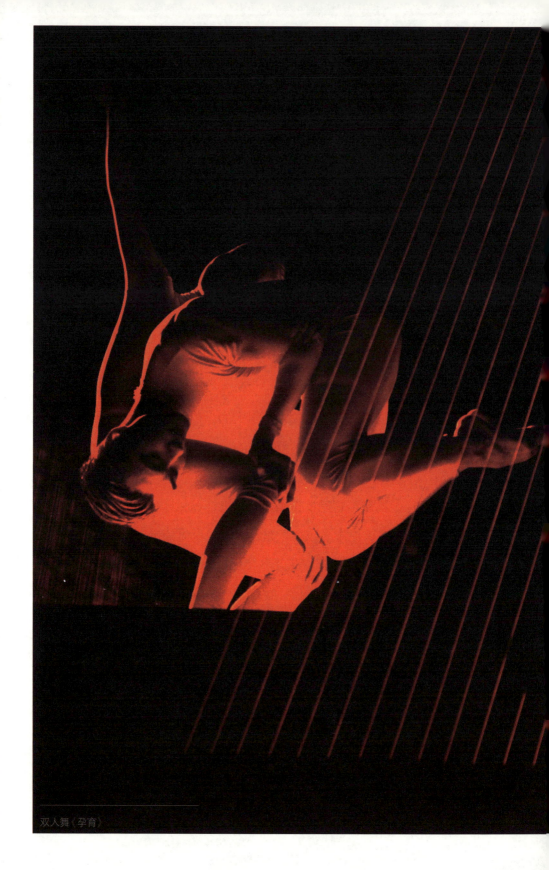

双人舞《孕育》

102 学创作都是从临摹和堆砌开始的，为的是让别人看上去像那么回事，到老了还临摹（一辈子不是自己），还堆砌（一辈子像个学徒）就属悲哀了。

103 修炼，修，功夫在明处，炼，功夫在暗处；修，是学习和反省，炼，是浴火和重生。能看到别人的长处才能看到自己的短处，有效培植"发现"的眼光才能看见新大陆。修是难得的宝贵的艺术品德。

104 艺术家对待艺术的态度，是我为艺术，不是艺术为我。

105 观众看得一头雾水，作者却激动得红头涨脸，这景象看上去像漫画。

106 五年前，李丽珍刚当了文化局长就来找我，请我为柳州再创作一部大戏，我一听"大戏"脑袋就大了，压力不言而喻，凭着一时的激情就说了"妹妹你大胆地往前走"，出我所料，她的包容量巨大，容我一变再变，一改再改，一拖再拖……其实不是拖，而是创新难！
在我看来，柳州是什么品位？是红土地的世界品位；柳州是什么标准？是柳江水能流入不同肤色人们心田里的国际标准！

写在演出前的话

- 见所未见、闻所未闻,是艺术创新的难点。舞蹈诗《侗寨人家》的创作用了六年时光,其难度不在于主题的开掘,而在于艺术形式的不断探索。3D 舞蹈早已有之,但《侗》的 3D 艺术语言是观众不曾见过的。
- 和民俗风情不同,《侗》更强调审美的距离感,和传统舞蹈不同,《侗》更突出多维度的视觉传达。
- 舞蹈诗,是指舞蹈的诗意感慨。《侗》以第一人称的"乡愁"谋篇布局,分"阳春、清夏、三秋、九冬"四个篇章,表达了对家乡刻骨铭心的眷恋。
- 全篇描写侗族是为了集中笔墨向一个民族的精神纵深走去。空灵写意的诗意概括,寓言哲思的境界勾勒是为了向内沉淀,而不是向外表露。
- 立意是作品远处的明灯:人与人,人与自然,人与内心的和谐美好是《侗寨人家》的主题。以小见大,侗家的梦,也是中华民族向着中国梦的迈进!

107 必须承认,有些东西能入画不能入舞,比如侗寨的"风雨楼",很多实践表明用形体表现建筑是吃力不讨好,甚至是愚蠢的。艺术妙在似与不似之间,既然做不到似,不似就毫无意义。

108 "战略思想"是军事术语,艺术创作也需要战略思想,创作什么?为什么创作?要实现什么目标?要做出什么样的艺术贡献?都是艺术的格局,是谋略,是战略范畴。是为什么创作"这一个"的根本理由。
战略预见能力如何培养:
多读多看多思,努力登高远眺;
注重经典研究,夯实理论基础;
增强问题意识,分析平庸症结;
洞察艺术市场,研究创作规律;
分辨真伪美丑,创新艺术语言。

109 艺术不能救死扶伤,但艺术可以抚平创伤。

110 刘康副局长的目光十分可怕,纯净的善良的期盼的依赖的目光里,仿佛反复着一句话——全靠你了。
可见,无助点燃了责任,信赖驱动着使命。他的目光是无声的鞭策,仿佛告我——无论如何不能辜负柳州!

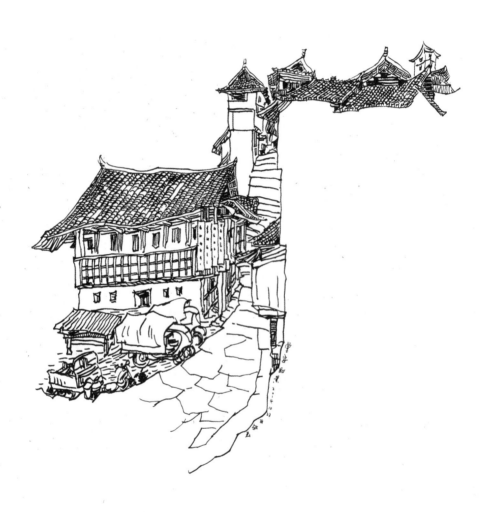

插图 闫可钦

111　你信吗？在作品中能看出什么是功利感什么是使命感。功利感，是作者个人想得到什么；使命感，是使命召唤着作者要贡献什么。

112　房子有的是，只是进不去，是我进不去。
在北京排练最令人苦恼的事是找排练厅，为了不张扬，不打扰别人，得体自在，身心安宁，他们四处为我寻找那个静悄悄的300平方。趁天黑我们猫进过放了暑假的大学练功房，花了钱租过某大厦地下微型排练室，当实在无奈去我们编导的家里试动作时，我这个年纪早已不复存在的小资萌发了，内心苦涩一阵，一阵。内心酸楚也一阵，一阵。同去的同事说：这境况在这时代实属罕见，是真的爱艺术！我同意，所以小记。

113　智力比速度更重要，判断力比技巧更高明。

114　会学习的人，不可生吞活剥，学习是"学而时习之"，要咀嚼，是反刍。学问，关键是自己学，自己问，问出结果。

115　我们创排舞蹈《踩堂》时，我老想舞蹈以外的事，老想踩堂以外的事……这不是舞蹈，是仪式，动作好不好看不重要，重要的是整体的气场；不是踩堂，不是围在一起热闹一番，而是踩着光阴，踩出岁月，是踩灭人间的丑恶，踩

学子同席

【艺术家值多少钱】

观众没有期待你的杰作,是你在期待观众的惊喜。
你的作品改变不了他们的生活秩序,但能提升他们的精神向往。

爱艺术是艺术家的本能,当成为爱,一切资源都能属于你。
艺术家遇到的第一个课题是艺术生命存在,第二个是存在的空间和时间形态,第三个是存在的意义。我想,其意义应该是"美",塑造美离不开真理追问!人们都说艺术家是灵魂工程师,如果是如此,确有必要追问灵魂是什么。

人来到人间很长时间才知道灵魂,都知道灵魂的概念,却都没见过灵魂的形态。
人是物质的也是精神的,物质的索取使人们常常淡忘精神上的追问,艺术家远谈不上"我"是谁,首先要问"我"是什么。

人来到世间的灵魂宣告是眼泪,离开人世的灵魂告别也是眼泪。
被感动的表面看是情感,深层看是灵魂。

人们看你的作品是接住了你的灵魂吗?不,是接住了他们自己的灵魂。

真正的灵魂对话旁边没有人,是自言自语!

脑子想问题是计算得失，会出现反复，今天通了明天也许会不通，只有灵魂觉悟才彻底，是畅达永得！

世界上最有力量的是时间，时间能解决一切问题，人认识到这一问题的好处在于，可以靠意志去战胜时间。

从物质角度看艺术解决不了民生，从精神角度看艺术解决不了信仰，艺术不解决问题，解决不了实际，只能提供美好。我想问，还有比美好更重要的吗！

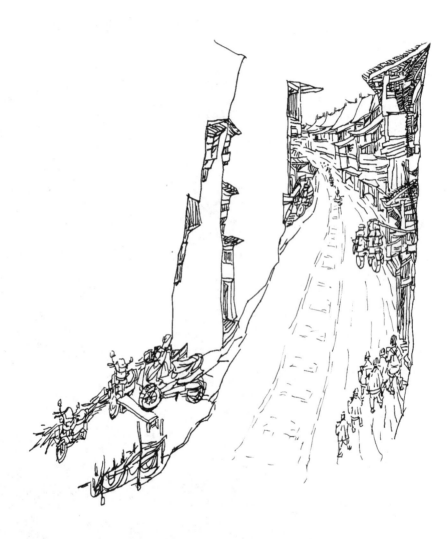

插图 闫可钦

出大地的博爱和生命的庄严。
没有梦想就不会有踩堂!

116　什么演出都用"原创""创新""震撼""震惊""感动""难忘""大胆借鉴""大胆突破""大胆尝试""创造奇迹""创造经典""座无虚席""好评如潮"去评价,实际上看多了就一点儿都不震撼。我真期盼我们的作品上演后,评论家不使用这些空洞的字眼,即便想赞美也不要用这些字眼,用这些字眼去赞美艺术作品已经苍白无力了,只要有真知灼见就不怕用字平实,少见多怪才需要用言不由衷的话去掩盖。
观众需要正确的引导,艺术家需要听到真话,评论家应该说出具有学术水准的真话。如此,我们就能够生活在一个真实的艺术世界里。

117　艺术没有完美,对于完美,我们只能接近而不能达到。但可以树立完美精神,这精神,就是永远能看见自己作品的不完美。所以我们的任务是"改改改改改改改"!

118　福楼拜说托尔斯泰的小说是画,是画,还是画,这提示我们的《侗》要如诗如画。

119　天下没有远方,有爱就是故乡!

这句话，是 3D 舞蹈诗《侗》背后的那盏灯。

120　讲好中国故事，关键是"讲好"，这是我们的责任，也是压力。

121　生产了新生儿的母亲都是疲惫的，首先关注的是健康，首先好奇的是像谁，但愿《侗》不像别人，演出顺利！

学子同席

【美育启示录】

崇尚美是人类最伟大的文明成果!

美育是教育的先导,不从美育开始的一切教育都将是支离破碎的。

美育时常尴尬,常常会和"不务正业"连在一起。没文化的人认为美育不能当饭吃,有文化的人看美育也就是个情趣。事实证明,这些不是愚蠢,而是愚昧!

美育不是早教,美的教育是人类的生存原则,告诉什么是美,必然指出什么是丑。

不能允许不美养成习惯,任何行为的持久很容易形成观念,错误观念成为根深蒂固的大众趋同是民族的悲哀。

只有美能征服一切!
即使是正义也需要正义感,正义感是正义美感的感召力,正义必须转化为美感才能有效发挥作用。

美感与居高临下格格不入。心的距离与"强大"产生远,与"善"和"美"产生亲近,你再强大我也不愿意成为你的同类,我只情愿——与美为伍。

靠说教补救成长为时已晚，甚至适得其反。把美投放到社会中，学为人师，行为世范，使美处处可见，事事可闻，美成为土壤，几根杂草就难成气候，甚至不生自灭。

美育教师就是美的天使，使命是照亮包括自己在内的所有人的灵魂！

首先接触仁义是美育的良好开端，然而，仁义道德不是美育的目的只是基础，无穷尽的创造力才是人格的完善。

认识美的意义还在于能够识别什么是不美，不美，在艺术层面是缺了独特和品质，在道德层面是失了真实和善良。认识美有助于去伪存真。

最有效的教育方式是上行下效；
最深入的教育方式是春风化雨；
最伟大的教育方式是润物无声！

美育不是天梯，恰恰相反，美育只是唤醒天然禀赋！
美是人类的财富，任何人都有权利拥有，也有责任去创造！
不是大自然属于人类，而是人类属于大自然。

在人间——
最高尚的道德，是教会美！
最珍贵的财富，是学会美！
最伟大的贡献，是创造美！

Copyright © 2016 by SDX Joint Publishing Company.
All Rights Reserved.
本作品版权由生活·读书·新知三联书店所有。
未经许可，不得翻印。

图书在版编目（CIP）数据

让灵魂跟上：张继钢论艺术／张继钢著．—北京：生活·读书·新知三联书店，2016.10（2020.2 重印）
ISBN 978-7-108-05772-3

Ⅰ.①让… Ⅱ.①张… Ⅲ.①艺术－文集 Ⅳ.① J8-53

中国版本图书馆 CIP 数据核字（2016）第 184022 号

责任编辑	关丽峡
特约编辑	王建军　王晓惠
装帧设计	晓笛设计工作室　舒刚卫　程子健　薛　宇
责任校对	曹忠苓
责任印制	董　欢
出版发行	生活·讀書·新知 三联书店
	（北京市东城区美术馆东街 22 号 100010）
网　　址	www.sdxjpc.com
经　　销	新华书店
印　　刷	北京隆昌伟业印刷有限公司
版　　次	2016 年 10 月北京第 1 版
	2020 年 2 月北京第 2 次印刷
开　　本	720 毫米 × 1020 毫米　1/16　印张 15
字　　数	100 千字
印　　数	5,001-7,300 册
定　　价	66.00 元

（印装查询：01064002715；邮购查询：01084010542）